LE THEATRE FRANCOIS.

Diuisé en trois Liures, où il est traité

I. De l'Usage de la Comedie.
II. Des Autheurs qui soûtiennent le Theâtre.
III. De la Conduite des Comediens. *(par Samuel Chappuzeau)*

A LYON,

Chez MICHEL MAYER, ruë Merciere à la Verité.

M. DC. LXXIV.

Auec Permission.

A son Excellence
MONSEIGNEVR
IEAN BAPTISTE
TRVCHI,
Comte de Saint Michel, Cheualier
Grand-Croix de la Sacrée Religion
& Milice des SS. Maurice & Lazare,
Commandeur de Sainte Marie de
Chinas, Conseiller d'Eſtat, Preſi-
dent & Chef du Conseil des Finances
de SON ALTESSE ROYALE DE
SAVOYE.

MONSEIGNEVR,

Les pompeux Spectacles ont
toûjours eſté le noble amuſement

á 4 *des*

EPITRE.

des Grans Hommes, quand ils ont voulu se donner quelque relasche dans les soins qui les ôcupent incessamment pour le bien & la gloire des Estats. C'est ce qui en fait le plus éclater la felicité, & quand on void les Souverains & les Peuples dans la joye, c'est une marque assurée que le dedans est tranquille, & que l'on ne craint point d'orage du dehors. Cette felicité, MONSEIGNEVR, est deüe à la force du genie d'un Prince agissant, & à la sage conduite de ses Ministres, & c'est de ces mémes sources que

partent

EPITRE.

partent toutes les réjoüissances publiques, dont la magnificence de nos Theâtres & la beauté des Poëmes qui y sont representez font la meilleure partie. Ie ne touche icy que l'Histoire du Theâtre François depuis qu'il est dans son lustre, & puis qu'elle s'étend jusques au Piémont & jusqu'à la Mer Balthique, & que SON ALTESSE ROYALE de SAVOYE auec de Grans Princes de l'Empire font de nos Poëmes Dramatiques un de leur plus doux diuertissemens, j'ay crû, MONSEI-

EPITRE.

GNEVR, que *VOSTRE EX-CELLENCE*, ne trouueroit pas tout a fait mauuaise la hardiesse que ie prens de luy deuoüer cet ouurage, & de le donner au public soûs vn si Illustre Nom. Ce n'est qu'apres auoir exposé mon manuscrit à la censure des gens les plus éclairez dans ces matières, & qu'apres auoir esté assuré que ie le pouuois produire sans honte, puis qu'ils l'auoient leu auec plaisir. Quelque passion que j'eusse depuis deux ans de donner à vôtre Excellence des marques de la grande veneration que son
merite

EPITRE.

mérite extraordinaire m'a dû inspirer, ie m'y serois mal pris en luy offrant auec mes profonds respects un ouurage dont l'on ne m'auroit donné nulle bonne opinion, & qui ne pust se promettre qu'un regne de peu d'années. Celuy cy se flate d'un destin heureux, & doit estre bien receu selon le sentiment de nos Critiques ; & ils ont jugé qu'estant le premier qui s'est auisé de donner au Theâtre François une face nouuelle, qui expose aux yeux des Spectateurs le bon usage de la Comedie, & les deux sortes

EPITRE.

sortes de personnes qui contribuent aux auantages que nous en tirons, il y aura peu de gens en France, de ceux mé-me qui condannent les spectacles, que le titre de mon Liure ne porte à lire ce qu'il promet. Mais MONSEIGNEVR, ie suis tres persuadé qu'ils prendroit infiniment plus de plaisir à contempler le portrait que ie tascheray de leur faire icy de vôtre Exc.llence, & qu'ils auoüront qu'encore qu'il parte d'vne main tremblante, & qu'il ne soit qu'ebauché, ils y auront decouuert des traits

admira

EPITRE.

admirables de l'original, qu'on ne sçauroit parfaitement imiter. C'est de ce portrait, MONSEIGNEUR, dont mon idée a esté incessamment remplie depuis l'honneur que VOSTRE EXCELLENCE, me fit de me soufrir dans son entretien. Elle eut la bonté de me receuoir auec cet air engageant qui luy gagne les cœurs de tout le monde, & particulierement des Etrangers, qu'elle ne renuoye jamais que tres satisfaits. Pendant vne heure que me dura la gloire que j'eus de parler à VOSTRE EXCELLENCE, qui voulut

EPITRE.

voulut bien que je l'entretinsse de mes voyages en Alemagne, en Angleterre & au Nord, j'eus le temps, MONSEIGNEVR, de contempler cette haute mine, cet air graue & doux, ce teint vif, ces yeux pleins de feu, ce ton de voix qui charme l'oreille, cette action si belle & si degagée, & en general tout ce dehors admirable qui Vous attire d'abord de la veneration & de l'amour. Mais, MONSEIGNEVR, je dois auoüer que ie ne m'arrestay pas tant à

ce

EPITRE.

ce bel exterieur, à ce magnifique frontispice, qu'à ce que ie me promettois de la beauté du dedans, & sur la foy de mes yeux & de mes oreilles ie me confirmay entierement dans la creance que j'auois eüe en la foy publique, qui m'auoit depeint VOSTRE EXCELLENCE, comme vne des plus sages personnes de la Terre, & des plus éclairées dans les affaires de tous les Estats. Ie découuris dans son entretien des lumieres qui ne m'auoient point paru jusques alors, & j'en tiray de belles instructions pour

EPITRE.

pour le projet que j'ay fait de remettre plus exactement mon Europe Viuante soûs la presse. C'est, MONSEIGNEVR, cette voix publique, qui m'apprit encore dans mes deux voyages à Turin, qu'estre desintereßé, qu'estre sincere, laborieux & zelé pour le seruice & la gloire de son Prince sont de rares qualitez essentiellement attachées à VOTSRE EXCELLENCE, & bien connues de SON ALTESSE ROYALE, qui estant un Prince actif & magnanime, veut un Ministre qui soit

vigilant

EPITRE.

vigilant & genereux. Le choix qu'elle a fait de Vôtre Personne pour la charge la plus importante de l'Estat, l'ame & le soûtien de toutes les autres charges, a esté apuyé sur vôtre propre merite, à qui vous devez toute Vôtre gloire, sans que la brigue y ayt eu la moindre part. L'Auguste Maître que Vous seruez est vn des Princes du monde les plus éclairez, il sçait admirablement l'art de connêtre les hommes, autant qu'il connoist le prix des choses, & il ne Vous honore particulierement

EPITRE.

ment de sa confidence, que parce qu'il est persuadé que Vous en estes tres digne, & que Vous le seruez auec vne entiere fidelité, & vn zele incomparable. Il a decouuert en Vous le parfait caractere d'vn Grand Ministre d'Estat, & sur tout vn esprit laborieux & infatigable, ce qui luy a plû infiniment ; ce Grand Prince qui sert d'exemple à ses peuples, estant bien aise de voir son image en ses principaux Ministres, & l'amour de la gloire qui ne se trouue pas moins dans le calme que dans l'orage, & à conseruer des Estats qu'à en aquerir, l'ayant endurci dans les trauaux. Le bien des affaires

EPITRE.

de S. A. R. & la felicité de son regne sont, MONSEIGNEUR, les soins glorieux qui vous ocupent uniquement ; vous auriez fait scrupule de les partager auec les pensées où la Nature nous porte pour des enfans, & ne seroit-ce point par cette raison que le Ciel ne vous en a pas donné? De trois Illustres Freres que Vous auez, dont le Piémont s'est fait deux Euesques, le Comte de S. Michel Seigneur qui a de tres belles qualitez, est le seul qui peut soûtenir Vôtre Famille, & eternizer un Nom, que V. E. rend si fameux. C'est, MONSEIGNEUR, à ce Nom fameux, & que d'ailleurs l'Histoire aura soin de conseruer, que ie prens la

EPITRE.

hardieſſe de conſacrer cet ouvrage. Il traite des Spectacles & de la magnificence qui les ácompagne : mais quelques pompeux qu'ils ſoient, comment ozeront ils parétre en Vôtre Cour, tandis qu'apres avoir aplani les Alpes, SON ALTESSE ROYALE, qui ne fait que de Royales entrepriſes, travaille inceſſamment à donner à l'Vnivers vn ſpectacle des plus ſuperbes, & qui durera toûjours, par vn agrandiſſement conſiderable de ſa Ville de Turin? Quoy qu'il ne ſe puiſſe rien imaginer de plus beau

EPITRE.

beau dans la Nature que ce riche amphithéâtre, ce costeau delicieux qu'elle a en veüe le long du Po, & que cette suite de magnifiques Hostels qui regnent depuis la porte du Valentin iusques au Palais Ducal, le projet de SON ALTESSE ROYALE, va donner vn nouueau lustre à Turin, qui ne deura ceder à aucune des plus belles Villes d'Italie. Ce sera là veritablement vn Spectacle à voir, & à attirer de bien loin les Etrangers : mais, MON-SEIGNEVR, ces Illustres soins n'empes

EPITRE.

n'empeschent pas que SON ALTESSE ROYALE ne jette quelquefois les yeux sur d'autres moindres spectacles, & qu'ayant le goust fin & delicat, & le discernement excellent pour toutes les belles productions, Elle ne prenne plaisir à la representation d'vn Poëme Dramatique. Elle témoigne que nôtre Theâtre François ne luy deplaist pas, & donne assez de marques de l'estime qu'Elle en fait, lors qu'il est acompagné des agrémens necessaires, & soûtenu par des Autheurs de merite &

de

EPITRE.

de bons Acteurs. Apres cela, MONSEIGNEVR, VOSTRE EXCELLENCE, pourroit elle me refuser son Illustre protection pour mon Theâtre François, & ne voudra t elle pas bien être à la teste de cent mille honnestes gens qui parlent en sa faueur? Puisqu'elle daigna il y a deux ans me donner vne heure pour le recit de mes voyages, je luy en demande autant pour la lecture de mon Liure ; & ie sçais, MONSEIGNEVR, que ie ne luy demande rien qu'elle ne puisse bien faire, puisqu'vn esprit vaste & net comme le
sien

EPITRE

sien, vif & penetrant peut saffire à tout. Mais enfin ce n'est pas encore ce que ie souhaite auec plus de passion, & ie ne seray entierement satisfait, que lors que i'auray apris que vous aurez agreé le vœu que i'ay fait d'estre toute ma vie auec vn profond respect,

MONSEIGNEVR,

DE VOSTRE EXCELLENCE.

Le tres-humble & tres
obeïssant seruiteur

Samuel Chapuzeau

DESSEIN
DE
L'OVVRAGE.

IL s'est trouué des Sçauans qui ont bien voulu nous donner leurs pensées sur la conduite du Poëme Dramatique, & nous éclaircir les loix du Theâtre que nous auons receues de l'Antiquité. Il me seroit glorieux de marcher sur leurs pas, & de pouuoir rendre mes sentimens sur cette matiere dignes d'estre leus ; mais je prens vne autre route, & ne

DESSEIN

me propose de traiter icy qu'vn sújet moral, qui ne regarde que l'vsage de la Comedie, le trauail des Autheurs, & la conduite des Comediens; ce que ie reduis en vn petit corps d'histoire. Si ie ne puis luy donner les graces de nôtre Langue que ie n'ay iamais bien sceue, elle aura au moins les graces de la nouueauté, & ne deplaira pas sans doute à ceux qui aiment le Theâtre & les plaisirs du Spectacle. Comme ie suis de ce nombre, ie n'en ay guere manqué toutes les fois que mes affaires m'ont rápelle à Paris des Prouinces Estrangeres où iay presque toûjours vêcu depuis trente ans, & m'estant rencontré l'hyuer dernier à Cologne auec des gens qui décrioient fort

DE L'OVVRAGE.

fort la Comedie, i'en ay étudié & la nature & l'vsage auec plus d'application que ie n'auois fait, pour en bien juger moy méme, sans m'arrester aux sentimens de quelques particuliers. Ils prononcent souuent des arrests selon leur temperament, & sans bien examiner les choses, comme ce Iuge seuere qui s'estant endormi à l'Audience pendant qu'vne cause se plaidoit, ne parloit quand il falut opiner, que de pendre ou de faucher, sans s'informer plus auant, ny se soucier de sçauoir l'affaire. D'autres condannent les choses sur de simples prejugez, sans vouloir prendre la peine de les éclaircir, & il y en a enfin qui pour sauuer les dehors

é 2 dans

DESSEIN

dans les conditions où ils se trouuent, blâment par maxime ce qu'au fond ils ne desaprouuent pas entierement. Le Theâtre François dont j'ay entrepris d'écrire l'histoire dans ma solitude, n'est pas bien connu de la plusparc de ceux qui se declarent ses ennemis, & ils s'en font de fausses idées, parce qu'ils les appuyent sur de faux raports. Ils meprisent l'original sur de méchantes cópies que l'on leur expose, comme auant que d'auoir veu vne ville que nous depeint vn Voyageur chagrin à qui elle n'a pas plû, nous en formons vne triste image que l'objet dement quand nous la voyons de nos propres yeux. On se de à juger des choses sur

DE L'OVVRAGE.

sur la foy d'autruy, il faut auoir vn peu de bonne opinion de soy-mesme, & ne rien aprouuer ou condanner qu'auec pleine connoissance & le discernement que nôtre raison sçait faire du bien & du mal. A voir la Comedie, à frequenter les Comediens, on n'y trouuera rien au fond que de fort honneste; & ces enjoûmens, ces petites libertez que l'on reproche au Theâtre ne sont que d'innocentes amorces pour attirer les hommes par de feintes intrigues à la solide vertu. C'est ce que j'espere de faire voir assez clairement, & me dépouillant icy de tout interest, ie m'éloigneray egalement de la flaterie & de la satire; & diray

é 3 les

DESSEIN

les choses comme elles sont. Ils n'est pas besoin pour mon projet, de remonter à l'origine de la Comedie, que ie me contenteray de toucher en peu de mots, ny de faire voir quels étoient les Comediens en Grece du temps de Sophocle & d'Euripide, ou en Italie quand Plaute & Terence trauailloient pour le Theâtre. Cela n'a rien de commun auec nôtre siecle, & il me suffit de montrer, de quelle maniere se conduisent presentement les Comediens, & quelle est la nature de la Comedie depuis qu'elle est dans son lustre par l'estime qu'en a fait vn Armand de Richelieu, & les graces que luy a données vn Pierre Corneille. S'il a esté permis d'exposer

DE L'OVVRAGE.

poser au public en deux differens tableaux le caractere des passions & leur droit vsage, il me le sera sans doute aussi de les reduire en vn seul, & de faire voir que la Comedie qui est vne peinture viuante de toutes les passions, est aussi vne école seuere pour les tenir en bride, & leur prescrire de justes bornes qu'elles n'ozeroient passer. Le discours ne touche pas comme l'action, & les plus belles pensées d'vne harangue n'ayant sur le papier que la moitié de leur force, elles reçoiuent l'autre de la bouche de l'Orateur. Il en est de méme du Poëme Dramatique, & il ne produit ses grands effets que sur le Theâtre par l'agrément que luy donne le Comedien.

DESSIEN

médien. Ainſi à prendre les choſes dans l'ordre, j'ay creu qu'il me falloit parler en premier lieu de l'inſtitution & de l'vſage de la Comedie, & combatre doucement l'erreur populaire, qui porte bien des gens à la condanner ſans la connêtre. Apres j'ay deû venir aux Autheurs qui ſoûtiennent le Theâtre depuis qu'il eſt dans ſon luſtre, & donner le catalogue des ouurages qui y ont eſté repreſentez. ie fais ſuiure les Comediens, ie découure leur politique & la forme de leur gouuernement; de là je paſſe à leur établiſſement dans la Capitale du Royaume, & produis enfin les noms des Acteurs & des Actrices des deux Hoſtels juſqu'à la fin de l'année

DE L'OVVRAGE.

l'année presente mil six cens soixante treize. Ce sont là les trois articles qui fournissent de matiere aux trois petits liures de mon histoire, & ceux qui aiment la Comedie ne seront pas sans doute fâchez de bien connêtre les Comediens.

SOMMAIRE

Des Matieres contenües dans les trois Liures

LIVRE PREMIER.

De l'Vsage de la Comedie.

I. Origine de la Comedie.

II. Toutes les Societez conspirent ensemble pour le bien public.

III. Differentes manieres d'instruire les hommes.

IV. L'arbre du Poëme Dramatique.

V. La Comedie estimée de toutes les Nations.

VI. Des

DES MATIERES

VI. Des Spectacles qui se donnent aux Colleges.

VII. Le Theâtre belle école pour la Noblesse.

VIII. Reflexions sur les sentimens des Peres & des Conciles.

IX. La guerre profession Illustre, quoy que source de bien des maux.

X. Paralelle de la Poësie & de la Peinture.

XI. Il se glisse des abus en toutes professions.

XII. L'esprit veut du relâche dans la pieté & dans les affaires.

XIII. Les courses de cheuaux condannées par vn celebre Docteur.

XIV. Certains Spectacles plus dangereux que la Comedie.

SOMMAIRE

XV. L'Italie moins scrupuleuse que les autres Provinces dans les diuertissemens publics.

XVI. Le goust du siecle pour le Theâtre.

XVII. Sentimens de quelques particuliers sur le Poëme Comique.

XVIII. Le nom de Dieu dans vn sens parfait ne doit pas estre meslé auec du risible.

XIX. La bagatelle vn peu trop en regne.

XX. Le Theâtre a porté bien des gens à se corriger de leurs defaux.

XXI. Difference de la Comedie Françoise d'auec l'Italienne, l'Espagnole, l'Angloise & la Flamande.

XXII. Excellence des machines de la Toison d'or.

XXIII. Les François de quoy
redeua

DES MATIERES.

redeuables aux Italiens & aux Espagnols.

XXIV. Le goust d'un particulier ne doit pas l'emporter sur le goust vniuersel.

LIVRE SECOND.

Des Autheurs qui soûtiennent le Theâtre.

I. Les Autheurs fermes apuys du Theâtre.

II. Grande temerité à qui en voudroit faire publiquement la distinction.

III. Pratique ingenieuse des Genealogistes de nôtre temps.

IV. Diuersité de genies entre les Poëtes.

V. Oeconomie des Autheurs dans l'exposition de leurs ouurages.

VI.

SOMMAIRE

VI. Le Théâtre redeuable aux soins de l'Academie Françoise.

VII. Eloge de cette celebre Compagnie.

VIII. La gloire des Langues & celle des Empires marchent du pair.

IX. Comediens sçauans à preuoir le succez que doit auoir vne piece.

X. Auantage d'vne Troupe qui fournit de son crû des ouurages au besoin.

XI. Coûtume obseruée dans la lecture des pieces.

XII. Conditions faites aux Autheurs.

XIII. Combat de generosité entre les Poëtes & les Comediens.

XIV. Saisons des pieces nouuelles.

XV. Remarques sur les trois iours

DES MATIERES.

iours de la semaine destinez aux representations.

XVI. Distribution des rôles.
XVII. Repetition.
XVIII. Catalogue des Autheurs & de leurs ouurages.

LIVRE TROISIEME.

De la Conduite des Comediens.

I. Deux sources des plaisirs qu'on va goûter au Theâtre.

II. Difference des genies entre les Comediens.

III. Excellent composé du Comedien & du Poëte.

IV. Interests des Comediens apuyez par les declarations du Souuerain.

V. Leur assiduité aux exercices

SOMMAIRE

cices pieux.

VI. Leurs aumômes.

VII. L'Education ds leurs enfans.

VIII. Leur soin à ne receuoir entre eux que des gens qui viuent bien.

IX. Témoignage auantageux que leur rend vn des premiers Magistrats de France.

X. Leurs belles prerogatiues.

XI. Lés auantages qu'en reçoiuent les jeunes gens & les Orateurs sacrez.

XII. Leurs belles coûtumes.

XIII. Difference entre les Troupes de Paris & celles de la Campagne.

XIV. Forme du Gouuernement des Comediens.

XV. Raisons qu'ils ont d'aimer l'Estat Monarchique dans le Monde.

XVI.

DES MATIERES.

XVI. Grande difference des Royaumes & des Republiques pour les plaisirs de la vie.

XVII. Les Comediens aiment fort entre eux le gouuernement Republiquain.

XVIII. Leurs Troupes font chacune vn corps à part.

XIX. Leur emulation tres vtile au bien commun.

XX. Rencontres fâcheuses de deux Troupes de Prouince en méme Ville.

XXI. Grand soin des Comediens à faire leur Cour au Roy & aux Princes.

XXII. Leurs priuileges au Louure & autres Maisons Royales, où ils sont mandez.

XXIII. Leur ciuilité enuers tout le monde.

XXIV. Declaration du Roy en leur faueur.

XXV.

SOMMAIRES

XXV. Leur conduite dans leurs affaires.

XXVI. Divers sujets d'assemblée.

XXVII. Visites en Ville, & au Voisinage.

XXVIII. Grande dépence en habits.

XXIX. Ordre qui s'observe dans leurs Hostels.

XXX. Le caractere des Comediens.

XXXI. Establissement de la Troupe Royale.

XXXII. Fortes jalousies entre les Troupes.

XXXIII. Petits stratagémes.

XXXIV. Acteurs & Actrices qui composent presentement la Troupe Royale.

XXXV. Nouuelle Troupe du Roy.

XXXVI.

DES MATIERES.

XXXVI. Histoire de la Troupe du Marais.

XXXVII. Ses revolutions & sa cheute.

XXXVIII. Regne de la Troupe du Palais Royal.

XXXIX. Eloge de Moliere.

XL. Jonction des deux Troupe du Palais Royal & du Marais.

XLI. Declaration du Roy pour cet établissement.

XLII. Estat present de la Troupe du Roy.

XLIII. Grandes ambitions entre les Comediens.

XLIV. Nombre de Spectacles que Paris fournit dans vne année.

XLV. Troupes de Campagne.

XLVI. Comediens entretenus du Duc de Savoye.

XLVII. Troupe Françoise de l'Electeur de Bauiere.

XLVIII. Troupe des Ducs de

SOMMAIRE

de Brunſvvic & Lunebourg.

XLIX. Fonctions de l'Orateur.

L. Denombrement des Officiers du Theâtre.

LI. Hauts Officiers qui ne tirent point de gages.

LII. Bas Officiers apelez Gagiſtes, & leurs fonctions.

LIII. A quoy monte tous les ans la depenſe ordinaire de chaque Hoſtel.

LIV. Grands frais dans les pieces de machines.

LV. Diſtributrices des douces liqueurs.

LVI. Declarations du Roy en faueur des deux Troupes de Paris.

Nihil
Feliciùs discitur,
Quàm quod
Ludendo discitur.

Erasm. in Colloq.

PERMISSION.

IE n'empefche pour le Roy, qu'il foit permis à Michel Mayer, de faire imprimer le Liure intitulé, Le THEATRE FRANÇOIS, & que les deffences ordinaires luy foient accordées pour trois années, à Lyon ce 22. Ianuier, 1674.

VAGINAY.

CONSENTEMENT.

SOit fait fuiuant les conclufions du Procureur du Roy, les an & jour cy-deffus.

DE SEVE.

LE THEATRE FRANÇOIS.

LIVRE PREMIER.

De l'vsage de la Comedie.

LE Theatre François, qui est aujourd'huy au plus haut point de sa gloire, en est redeuable aux Autheurs qui l'apuyent par l'excellence de leurs ouurages, & aux Acteurs qui le rendent si magnifique par la beauté de leurs representations. C'est ce qui fait l'enchaînement si étroit

1. Origine de la Comedie.

de

de la Comedie auec le Poëte & le Comedien, qu'il eſt difficile de les ſeparer, & qu'il faut preſque toûjours les faire marcher enſemble. Ie taſcheray toutefois de diſtinguer les choſes, & de ne m'écarter pas du ſujet que ie me propoſe de traiter dans chaque liure. I'ay à parler en celuy-cy de l'vſage de la Comedie, c'eſt à dire de la fin pour laquelle ie trouue quelle à eſté inuentée; eſtant bien éloigné de l'opinion de quelques Critiques, qui veulent qu'elle doiue ſa naiſſance à vne debauche de jeunes gens. L'autheur qui eſt leur garent n'aura pas bien pris la choſe, & ce qu'il raporte eſt vn incident dont il peut y auoir eu plus d'vn exemple dans tous les âges de la Comedie, comme

PREMIER.

me nous voyons souuent nôtre jeunesse dans la gayeté faire des parties pour se diuertir, & étudier vne piece de Theatre pour regaler le voisinage de sa representation. Il est bien plus vray-semblable que les Grecs, qui dans la belle Politique & dans toutes les sciences ont été les Maîtres des Romains & des Gaulois, qui ont porté les belles Lettres & à Rome & à Marseille, ont trauaillé serieusement à instruire les hommes de toutes les façons, & à les amener à la politesse & à la vertu par toutes les voyes imaginables. Leurs Legislateurs se sont tres sagement auisez de donner aux Peuples quelques diuertissemens pour prendre haleine dans les affaires, dont sans cela

l'esprit seroit accablé, & d'oster par ce moyen à ceux qui viuoient dans l'oysiuité & dans la debauche, la pensée & le tems de former des cabales contre l'Estat. I'auoüe que ces diuertissemens passerent bien tost dans vn excez condamnable, qu'ils deuinrent des spectacles de cruauté & de turpitude; & que la Comedie qui ne deuoit être qu'vn honneste & vtile amusement, fut raualée par Aristophane, autant qu'elle receut de gloire des autres Poëtes Grecs. Mais l'intention de ceux qui l'ont inuentée estant suiuie, elle ne peut produire que de bons effets, & c'est sur le pied de cette sage Politique de l'ancienne Grece, que les Latins, & apres eux, tous les autres Peuples de l'Europe

PREMIER.

l'Europe ont jugé à propos d'introduire le bel vsage de la Comedie, & d'apuyer les Comediens. Voicy les raisons qu'ils ont eües, sur tout les François, qui sçauent parfaitement le prix des choses, & qui ont estimé la beauté d'vne jnuention qui a percé tant de siecles, pour atteindre chez eux le plus haut degré de perfection où elle pouuoit monter.

II. Diuerses Societez instituées pour e bien public.

Toutes les Societez qui sont des manieres de Republiques, & qui concourent ensemble au bien de tout l'Vniuers, ont toutefois chacune & leurs loix & leurs coûtumes, & vne fin particuliere, sur laquelle leur établissement est fondé. C'est le centre où viennent aboutir toutes leurs resolutions; & ces

fins

fins particulieres tendant à la generale, vont toutes à l'auantage public; il n'y à de la difference que du plus au moins.

Il y a de ces Societez, qui ont pour objet de fournir à l'homme tout ce qui luy est necessaire pour le corps, & jusqu'aux delicatesses dont il se pourroit passer. Elles embrassent pour cela vn commerce vniuersel dans toutes les parties de la Terre; & la fin que ces Societez là se proposent est tres loüable & vtile.

Il y en a d'autres qui n'ont pour but que de fournir à l'homme tout ce qui est necessaire pour l'esprit, soit pour l'eleuer aux belles connoissances, soit pour le former à la vertu, & luy donner de l'horreur du vice. Comme on peut
se

se prendre de deux manieres pour paruenir à ce but, & s'y rendre par deux chemins differens, il estoit à propos qu'il y eust pour cela deux sortes de Societez; les vnes qui traitassent les choses d'vn air graue & serieux, les autres qui les prissent d'vne maniere enjoüée, pour s'accommoder à tous les esprits. Ces deux sortes de Societez ont la mesme fin, & que nous importe par quel moyen elles y arriuent, & de quel vent nôtre vaisseau entre dans le port, pourueu qu'il y entre heuresement?

Des deux routes que j'ay dit que l'on peut prendre pour paruenir à cette loüable fin, les vns ont fait choix de celle qui est aspre & difficile, & dont les hommes s'écartent
souuent

souuent pour en chercher vne qui soit moins rude. Les autres suiuent la plus agreable & la plus aisée, ils font profession d'enseigner en joüant la belle science, qui est aujourd'huy celle du Monde, & de porter doucement les hommes à haïr le vice, & à cherir la vertu.

III. Differentes manieres d'enseigner les hõmes.

S'il est vray que tous les chemins sont beaux pour aller à l'ennemy, & que la ruse n'est pas blâmée à la guerre, les Comediens qui la font adroitement au vice & à la folie, & qui peuuent se vanter de remporter souuent d'Illustres victoires, meritent d'estre loüez. Tous les esprits n'estant pas semblables, les vns ne se laissent vaincre que par la force & par d'aigres remonstrances, les autres que par la douceur
&

PREMIER.

& des discours enjoüez, qui les persuadent mieux que les grans raisonnemens & le serieux incommode de ces Docteurs qui les effarouchent. Toute la morale roule sur la sagesse & la folie du monde; & cette folie est inseparablement attachée au vice, comme la sagesse l'est à la vertu. Mais outre la malignité du vice de laquelle le vicieux fait souuent trophée, ne se rendant guere quand on ne le bat que de ce côté, il s'y decouure certain ridicule qui luy fait honte, & l'attaquer par cet endroit là est le mettre d'abord hors de defence. Il ne peut souffrir qu'on le joüe, & qu'on le fasse passer pour sot; il aime mieux se corriger de sa sottise, & en quitant le ridicule du vice, il

A 5 en

en quite ce qu'il y a de malin, il le quite tout entier. C'est d'où proceda l'artifice de ces Peres, qui pour donner de l'horreur de l'yurognerie à leurs enfans, faisoient boire par excez leurs domestiques, qui se produisoient deuant eux auec des postures ridicules. Les Roys qui sont les Peres des Peuples, ont trouué de méme fort à propos qu'il y eust des gens deuoüez au seruice du Public, pour nous representer bien naïuement vn auare, vn ambitieux, vn vindicatif, & nous donner de l'auersion pour leurs defauts; puis qu'en effet toutes les passions dereglées nous deduisent à l'Estat de ces yurognes, à qui le vin trouble la raison.

Mais ne parlons pas encore des

des Comediens, & attachons nous particulierement à la nature de la Comedie. Pour ne pas confondre les termes, & rendre les choses plus claires à ceux qui n'ont pas leu la Poëtique de Scaliger, & qui ignorent la pratique du Theatre, il faut leur mettre deuant les yeux l'Arbre du Poëme Dramatique, c'est à dire la difference des Poëmes que l'on destine au Theatre. Le Poëme Dramatique est la tige de l'arbre. Ses deux branches principales sont le Poëme Heroïque & le Poëme Comique le Poëme Heroïque fait deux rameaux, la Tragedie & la Tragi-Comedie; le Poëme Comique en fait deux autres, la Comedie & la Pastorale. Toutes ces especes du Poëme Drama-

IV. L'Arbre du Poëme Dramatique.

tique se peuuent traiter en prose ou en vers : mais les vers asseurement, s'ils sont bien tournez, chatoüillent plus l'oreille que la prose, & donnent plus de grace & de force à la pensée. I'entends les vers reguliers ; car pour les irreguliers, ie ne trouue pas auec bien des gens qu'ils plaisent fort au Theâtre, & ils ne sont agreables que dans vn madrigal ou vne chanson.

La Tragedie est vne representation graue & serieuse d'vne action funeste, qui s'est passée entres des personnes que leur grande qualité, ou leur grand merite releuent au dessus des personnes communes, & le plus souuent c'est entre des Princes & des Roys. *La Tragi-Comedie* nous met deuant
les

les yeux de nobles auantures entre d'Illuſtres perſonnes menacées de quelque grande infortune, qui ſe trouue ſuiuie d'vn heureux euenement. *La Comedie* eſt vne repreſentation naïue & enjoüée d'vne auanture agreable entre des perſonnes communes; à quoy l'on ájoûte ſouuent la douce Satyre pour la correction des mœurs. *La Paſtorale* n'a pour objet qu'vne auanture de Bergers & de Bergeres, comme l'Amarante de Gombaud.

Pour ce qui eſt du ſujet qui eſt au choix du Poëte, il eſt Hiſtorique, ou fabuleux, ou meſlé, la verité & la fiction s'alliant enſemble, ce qui arriue les plus ſouuent. L'Hiſtoire eſt rarement portée ſur le Theatre dans toute ſa pureté;
&

& quand elle se trouue trop nüe, elle ne refuse pas quelques agrémens que l'inuention du Poëte luy peut donner. I'ay crû deuoir expliquer toutes ces distinctions du Poëme Dramatique, parce que dans la suite de mon discours, ie prendray vne des parties pour le tout, & la Comedie pour tous les ouurages de Theatre qu'embrasse le Poëme Dramatique. ce nom d'vne espece particuliere estant deuenu vn nom general, & l'vsage voulant que la Tragedie, La Tragi-comedie & la Pastorale passent aujourd'huy soûs le nom de *Comedie*.

V. La Comedie estimée de toutes les nations.

Ie diray donc, & en peu de mots, que la Comedie à esté en tres grande estime dans toute l'Antiquité; Que les Grecs

&

& les Romains, comme ie l'ay dit, en ont egalement reconnu l'vtilité ; ce que Ciceron témoigné assez dans la cause du Comedien Roscius, qu'il defendit auec tant d'ardeur; Que de grans Princes, n'ont pas dedaigné d'en faire & de les reciter en public ; Qu'il n'y à point aujourd'huy de nation dans l'Europe qui n'en face estat ; Que l'Espagnole & l'Italienne en font vn des ornemens de la solennité des jours les plus Saints ; Que le Grand Cardinal de Richelieu, l'vn des plus éclairez de tous les hommes, l'aimoit, l'apuyoit, honoroit les Autheurs de son estime, fauorisoit les Comediens ; & pour dire plus que tout cela ; Que Le Roy, l'Inuincible LOVIS, les delices de

de ses peuples & l'admiration de l'Vniuers, trouue des charmes dans la Comedie, dont il connoist parfaitement toutes les beautez, & qu'il la prend pour vn de ses plus doux diuertissemens, quand il se veut donner quelques momens de relasche dans les grands soins qui l'ocupent incessamment pour la gloire de son Regne & le bien de ses sujets.

VI.
De Spectacles qui se donnét aux Colleges.

La Comedie, qui par cette seule raison deuroit auoir autant de partisans zelez qu'il y a de gens en France, ne manque pourtant pas d'ennemis qui la dechirent, & qui arment contre elle & contre ceux qui la font, les Peres & les Conciles. Leurs Decrets, ie l'auoüe, sont des armes sacrées, deuant lesquelles les Defenseurs

fenseurs de la Comedie doiuent humblement baisser les leurs; & bien loin d'auoir la temerité de leur contredire, il nous faut croire qu'ils n'ont eu que de bonnes intentions. Mais il se peut faire qu'on les cite quelque fois mal à propos, & que les Poëmes Dramatiques de nôtre tems n'auroient pas esté generalement l'objet de leur seuere censure. Aussi voyons nous qu'ils ne sont pas tous bannis de nos Colleges, où i'ay veu representer des ouurages de Plaute, & de Terence aussi bien que de Seneque; ni méme des Communautez Religieuses, où l'on dresse tous les ans de superbes Theatres pour des Tragedies, dans lesquelles par vn meslange ingenieux du sacré & du profane

toutes

toutes les passions sont poussées jusqu'au bout. On y employe méme pour de certains rôles d'autres personnes que des Ecoliers, on y danse des balets. Toute la difference qui se trouue entre ces spectacles là contre quoy on ne dit mot, & ceux que donnent les Comediens contre lesquels on murmure, consiste dans le langage, & dans la qualité des Acteurs. Dans les premiers on ne parle que Latin, & on ne void point de femmes. Mais le Latin est entendu, & des Acteurs & des Spectateurs. Ces passions d'amour, d'ambition, de colere, & de vengeance qu'on veut que la Comedie soûleue, tandisque le Christianisme à pour but de les abatre, peuuent à ce conte faire

faire vne aussi forte impression dans les esprits des gens qui parlent & qui écoutent, qu'elles en feroient le lendemain sur le Theatre François à vne representation de *Cinna* ou de *Pompée*. La morale Chrestienne ne pretend pas de depouiller l'homme de ses passions, elle entreprend seulement de les regler, & de luy en montrer le droit vsage. Soit dans nos Comedies, soit dans nos Romans, leurs Autheurs se proposent le méme but, ils étoufent la vengeance dans l'ame de leurs Heros, ils donnent des bornes à leur ambition & à leur colere, ils ne leur soufrent point d'extrauagance dans leur amour, & ne nous offrent pas seulement en eux des exemples d'vne vertu ordinaire,

dinaire, mais d'vne vertu acheuée, & au plus haut degré où elle sçauroit monter.

Mais, me dira-t-on encore, on ne void point de femmes sur le Theatre dans les Comedies qui se representent aux Colleges; car dans l'assemblée il y en a vn grand nombre, & feu Mademoiselle de Gournay qui sçauoit parfaitement & le Grec & le Latin, m'a dit qu'elle y alloit quelquefois dans ses ieunes ans. Ie ne sçais s'il est moins blâmable de voir des hommes traueftis en femmes & prendre l'habit d'vn autre sexe que le leur, ce qui hors de pareilles occasions, & des temps ácordez aux rejouissances publiques, est punissable & defendu par les Loix. Il faut se faire justice
les

les vns aux autres. Les spectacles qui se donnent aux Colleges sont tres loüables. C'est vne feste publique, qui sert de couronnement aux nobles trauaux de toute vne année, & dans laquelle on distribuë des prix à la Ieunesse, qui a fourni sa carriere auec honneur. Cela l'excite à y rentrer auec plus d'ardeur apres vn peu de relasche, cela luy donne vne honneste hardiesse à parêtre en public, & à parler vn iour d'vn ton ferme & d'vn geste libre dans vne Chaire, ou dans vn Barreau.

VII. Toute nôtre jeune Noblesse n'entend pas le Latin, & ne va pas au College; il est juste qu'elle ayt aussi sa part du plaisir & du profit de la Comedie dans la langue qu'elle entend;

La bel vsage de la Comedie.

entend; & puisque dans nos Poëmes Heroïques (car c'est de ceux là dont il s'agit à present) on void éclater les plus beaux traits de l'Histoire, qu'on y void combatre la gloire & l'amour, & la gloire comme la Maîtresse l'emporter toûjours sur les passions les plus violentes; qu'on y void enfin le crime puni, la vertu recompensée, & les grandes actions en leur plus beau iour; qui n'auoûra qu'on ne peut enuoyer nos jeunes Gentis-hommes nez pour la guerre à vne meilleure Ecole que celle-là, & qu'en voyant ces beaux exemples de valeur & de zele pour son Prince, comme en vn Eucherius fils de Stilicon; ces genereux sentimens d'amour & de fidelité incorruptible pour sa Patrie,

comme en vn Seeuole, ces hautes idées ne s'impriment bien fortement dans leurs ames, & qu'ils ne conçoiuent des desirs ardens d'aquerir de méme de la gloire au seruice du Roy, & de se porter pour luy aux plus grandes actions.

Voila en peu de mots quelle est la nature de la Comedie, & les vsages qu'on en peut tirer. Il y a toutefois des gens qui la condamnent, & qui la condamnent sans la bien connêtre. Ecoutons les, & taschons de satisfaire à leurs objections, ce qui n'est pas difficile.

Ils ont acoustumé de confondre la Comedie auec tous les spectacles de l'Antiquité, & ont de la peine à souffrir que l'on en face quelque differéce. La Comedie n'a rien de cruel

VIII. Reflexion sur les sentimens des Peres & des Cóciles.

comme

comme les spectacles des anciens Gladiateurs, dont il se void encore quelques restes en Alemagne en Angleterre, & en Italie. Elle n'a rien de sale, si le Poëte ne sort des bornes que la bien-seance luy prescrit ; & ce n'est proprement que contre les spectacles ou sanglans, ou deshonnestes, qui combatent la charité & la pureté du Christianisme, que les Conciles & les Peres se sont declarez.

IX. La guerre Profession Illustre, quoy qu'elle soit cause de bien des maux.

La guerre n'a iamais esté generalement condannée entre les Chrestiens, quoy qu'elle nous produise des spectacles les plus sanglans & les plus affreux, vne campagne couuerte de corps, ou morts, ou mourans, à l'issue d'vn bataille rangée ; vne mer qui engloutit des

PREMIER. 25

des vaisseaux que le canon de l'ennemy à brisez, & des milliers d'hommes qui perissent à la fois dans les eaux & dans les flames par le desespoir d'vn Capitaine insensé qui a mis le feu aux poudres plûtost que de se rendre à la merci du vainqueur; vne ville enfin prise d'assaut, & qui deuient vn Theâtre de sales actions & de cruautez barbares. A oüir parler les gens qui se sont trouuez en de pareilles occasions, on ne se peut rien figurer de plus horrible que ces sortes de spectacles, & les seuls tableaux que les Peintres nous en donnent, nous font fremir.

I'y vois la foudre toûiours preste,
Et la flame & le plomb, qui formant dans
 (les airs)
Vne ardente & double tempeste,
Y font l'image des Enfers.

B C'est

C'est le portrait que nous fait de la guerre Monsieur l'Abbé Boyer, vn des Illustres de l'Academie Françoise, dans l'Ode sçauante qu'il à mise au iour sur la prise de Mastric. Sans venir aux mains, la guerre produit assez d'autres maux, & la marche d'vne armée desole souuent tous les lieux où elle passe. Cependant la guerre est le noble mestier des Roys, la guerre est juste & loüable, quand elle a pour fin la defence de leurs Droits & le soûtié de leur gloire, & le mauuais vsage qui s'en peut faire n'a iamais porté les Directeurs du Christianisme à la condanner entierement. Disons en vn mot qu'il ny à rien de parfait au Monde, qu'il n'y a point de professió qui n'ayt ses defauts,

&

& que sur ce pied là il faudroit les abolir toutes, ou vne grande partie, ce qui iroit trop au desauantage de la societé ciuile, & à quoy l'on ne pensera jamais.

Mais enfin si l'on veut absolument que l'intention des Peres ayt esté plus loin que les spectacles sanglans, & que nôtre Comedie doiue estre comprise dans leur censure, ce ne sera peut estre pas vne absurdité de croire qu'ils n'en ont vsé de la sorte que pour couper de plus pres la racine aux abus de ces spectacles cruels & lascifs, qu'ils ont tres justement condannez, en condannant tous les spectacles generalement, de quelque nature qu'ils pussent estre. Quãd vn enfant abuse de quelques petites

petites libertez que son pere luy soûfre, il les luy retranche toutes pour vn temps : mais l'enfant se corrige, & le pere relasche quelque chose de sa seuere defence. Il n'y a rien au monde, comme i'ay dit, qui n'ayt son fort & son feble, ses perfections & ses defauts.

X. Parallele de la Poësie & de la Peinture. La peinture est vne poësie muete, comme la poësie se peut dire vne peinture parlante. Le pinceau nous represente vne passion d'amour, de colere, de vengeance aussi fortement que la plume du Poëte & que la voix de l'Acteur. Ceux cy nous touchent par le beau tour du vers, & la grace qu'ils luy donnent dans le recit ; le Peintre nous touche de méme par l'assiette de ses figures qui semblent parler, & qui bien

bien souvent nous en disent plus que si en effet elles parloient. Nos tableaux & nos tapisseries ne nous offrent que de semblables objets, dont l'ame de celuy qui les contemple auec attention peut estre plus emeüe qu'elle ne le seroit par vn recit qui échape aisement à la memoire; & pour tout dire enfin, il y a autant à craindre du Peintre, que du Poëte & du Comedien. Mais les excez où le premier s'emporte ordinairement, ces nuditez & ces postures peu chastes dont les Palais sont remplis, n'ont pû obliger les plus seueres Censeurs à condanner generalement la peinture, qui a toûjours passé pour vn art tres noble, comme le Peintre dans sa profession passe pour

B 3 homme

homme d'honneur. Le Comedien & La Comedie ont de même leurs defauts, ie ne pretens pas les excuser, & j'en parleray bien tost: mais si pour cela on veut sans exception les bannir du Monde, il faut aussi en bannir par méme raison & le Peintre & la Peinture.

XI.
Il se glisse des abus en toutes Professions.

Voudroit on encore condamner l'Imprimerie & les Imprimeurs pour quelques mechans liures qui courent, qui sont sales & impies, qui attaquent la Religion & les bonnes mœurs, qui décrient vn Estat, & celuy qui le gouuerne? On punit L'Imprimeur qui oze les mettre au iour, & le Libraire qui oze les debiter: mais on ne s'en prend pas à ceux qui sont innocens du crime,

crime, & l'infamie d'vn particulier ne rejallit pas sur le public. L'Imprimerie & la Librairie qui ne font qu'vn méme corps, n'en sont pas pour cela moins honorables, elles on vne bonne fin; & la Comedie, comme ie l'ay fait voir, en a aussi vne bonne, qui peut être corompüe par les excez de quelques particuliers. On en pourroit dire autant, de la Medecine & des Medecins, & de plusieurs autres Professions. Si l'on est si rigide que de condamner entierement la Comedie & ceux qui la representent, il faut condamner en même temps le Poëte qui la compose, l'Imprimeur qui l'imprime, le Libraire qui la debite, l'Auditeur qui l'ecoute, le Lecteur qui la lit, & le Poëte qui

qui est la source de tout le mal prétendu sera le plus condannable. Mais tant s'en faut qu'il le soit, que nous sommes conuaincus par l'Histoire de tous les Peuples, & par celle de nos temps, que les fameux Poëtes ont toûjours esté honorez des Princes & de leurs sujets, autant ceux qui ont trauaillé pour le Theatre, que ceux qui se sont renfermez dans les bornes du Poëme Epique; qu'on leur a decerné des honneurs publics, qu'on les a couronnez qu'on leur a enfin dressé des statues. Nous en auons des exemples dans tous les siecles; & pour ne parler que du nôtre, toute l'Europe a sceu les hautes marques d'estime que le Roy a bien voulu donner à vn Pierre Corneille, à qui
l'excellence

l'excellécé de ses Poëmes Dramatiques & de ses autres ouurages a áquis vne gloire dont s'entretiendront tous les siecles à venir. Encore vne fois la fin de la Comedie est bonne. Les choses les plus saintes ne font nulle impression sur l'esprit d'vn Libertin. Il ne depend que de l'Auditeur de tirer vn bon vsage de la Comedie; s'il est sage & intelligent, il en fera son profit; s'il est ignorant & vicieux, il en sortira tout aussi beste qu'auparauant, & ce ne sera la faute ny du Comedien, ny du Poëte.

Agissons de bonne foy. N'est il pas injuste de blâmer la Comedie par le nom seul, sans examiner la chose, & en confondant l'intention de l'art auec le mauuais vsage? Ceux

XII.
L'esprit veut du relasche dãs la pieté & dans les uffaires.

B 5 qui

qui voudroient absolument l'interdire comme vne chose qui ne regarde pas directement le salut, feroient obligez d'en retrancher vne infinité de cette nature, où il y auroit plus à redire qu'à la Comedie, & que l'on soufre aisement. On en veut sans doute particulierement à la Comedie, par ce qu'elle a de l'éclat, & qu'elle frappe la veüe. Ie ne veux pas nier qu'il n'y ayt des lieux qu'il vaut mieux frequenter que le Theâtre, cela est hors de doute; & il y en a où il seroit bon d'estre incessamment, s'il n'auoit pas esté ordonné à l'homme de trauailler, comme il luy a esté ordonné de prier Dieu. Mais la plus solide pieté a ses interualles; vn veritable deuost n'est pas

pas toûjours à l'Eglise, il ne peut pas estre toûjours attaché à la maison & à la profession qu'il a embrassée; il est homme, il demande du relasche, & quelque honneste diuertissement, ce que le Theâtre luy fournit. Car enfin, & pour abreger cette matiere, ceux qui condannent la Comedie ne la veulent pas regarder par les bons costez, & il y en a eu qui se sont trouuez d'humeur à porter en méme tems leur censure contre des choses les plus innocentes. Vn grand & fameux Docteur s'est auisé de mettre la course des cheuaux au nombre des choses vaines & des spectacles qu'il n'aprouue pas. Faudra-t-il pour cela defendre les courses de bague, fermer les maneges où l'on vit

XIII. Les Courses de cheuaux côdamnées par vn celebre Docteur.

B 6 auec

auec tant de discipline, & blamer la noble profession d'vn Ecuyer qui enseigne à manier vn cheual, à courre & à voltiger de bonne grace? La Noblesse a trop d'interest à soûtenir la gloire & l'vtilité de cet Illustre exercice contre tout ce qu'il y a jamais eu de plus celebres Docteurs.

XIV.
Spectacles plus dangereux que la Comedie.

Enfin ceux qui veulent que nous detournions les yeux de toutes les choses vaines, veulent vne bonne chose, dont la pratique seroit loüable dans le Christianisme. Ils ont raison sur le fait de la Comedie de nous batre souuent de cette sainte pensée, sur laquelle ils fondent leur censure, & qui faisoit le souhait d'vn Grand Roy, qui ne soufrant point, comme il le têmoigne luy même,

même, de flateurs ny de fourbes dans sa Cour, ne soufroit pas, aussi apparemment que le luxe & la vanité y eussent entrée. Mais quoy? les temps sont changez, & le sont entierement; & s'il faut aujourd'huy detourner les yeux de toutes les choses vaines, il ne faut pas aller ny à la Cour, ny au Cours, deux superbes spectacles, & des plus dangereux au conte de nos seueres Censeurs; Il ne faut pas sortir de la maison & se montrer dans la ruë, ou il faut comme vn Tartufe tendre à la tentation, prendre vn mouchoir à la main, & baisser la veüe à toute heure deuant mille objets qui se presentent, & qui peuuent plus emouuoir les sens de l'homme qui ne s'en rend
pas

pas le maître, que ce qui se voit au Theâtre, où ordinairement les oreilles sont plus attachées que les yeux.

XIV. *L'Italie moins scrupuleuse que d'autres Prouinces dâs les diuertissemens publics.*

Mais enfin pourquoy en la matiere dôt il s'agit se montrer plus delicat en France qu'en Italie & à Rome méme, où l'Inquisition est en vigueur pour le soûtien de la Religion & des bonnes mœurs? Chacun sçait que les principaux Directeurs du Christianisme ne font point de scrupule de fournir aux frais des *Opera*, d'en donner le spectacle dans leurs Palais, & méme des gens deuouez au seruice de l'Eglise, qui ont d'excellentes voix, paroissent sur les Theâtres publics, pour y joüer vn personnage en chantant. Est-ce qu'vn couplet amoureux secondé

des

des charmes d'vne belle voix penetre moins auant dans les cœurs de l'Assemblée, que lorsqu'il est simplement recité à nôtre mode ? Ces spectacles là ne sont ils pas de veritables Comedies en musique, & les affiches donnant *aux Festes de l'Amour & de Bachus* le nom de *Pastorale*, & a *Cadmus & Hermione* celuy de *Tragedie*, ne les rangent elles pas auec les Poëmes Dramatiques? N'est ce pas à dire assez que ce sont des Comedies, & ceux qui les representent des Comediens, à qui les Souuerains peuuent donner des priuileges comme il leur plaist ? On fait sonner bien haut en Espagne le zele de la Religion, & toutefois en Espagne on void introduire sur les Theâtres publics des

person-

personnages en habit Ecclesiastique, ce qui ne seroit souffert en France en quelque maniere que ce fust.

XVI. Le goust du siecle pour le Theatre.

Ie ne pousseray pas dauantage cette matiere, & j'en ay assez dit, ce me semble, pour faire voir que toutes les choses du Monde ont leur bon & mauuais vsage; ce qui prouue en même tems que la Comedie n'est pas exente de cette regle, & que comme elle a ses auantages, elle a aussi ses defauts; Ce sont quelques abus qui s'y sont glissez dans tous les siecles, & ausquels le nôtre s'est aussi quelquefois laissé aller. Par les soins du Cardinal de Richelieu elle fut remise en France sur le bon pied; mais on peut luy reprocher que depuis cette reformation elle
s'est

s'est vn peu licentiée. Le goust change, & l'emporte souuent sur la raison. On veut de l'amour, & en quantité, & de toutes les manieres ; il faut le traitter a fond, & dãs la Comedie on demande aujourd'huy beaucoup de bagatelles, & peu de solide. Pour ce qui est de la Tragedie, l'Herode de Monsieur Heinsius l'vn des Poëmes les plus acheuez, plairoit peu à la Cour & à la Ville, par ce qu'il est sans amour ; & la Sophonisbe qui a de la tendresse pour Massinisse iusqu'à la mort, a esté plus goûtée que celle qui sacrifie cette tendresse à la gloire de sa Patrie, quoy que le fameux Autheur du dernier de ces deux ouurages l'ayt traité auec toute la science qui luy est particuliere, &

& qui luy a si bien apris à faire parler & les Carthaginois, & les Grecs, & les Romains comme ils deuoient parler, & mieux qu'ils ne parloient en effet.

XVII. Sentimens de quelques particuliers sur le Poëme Comique.

Soit que ce goust du siecle qui veut vn grand amour dans les grands ouurages de Theâtre, & force amouretes dans les ouurages Comiques, parte du genie de la Cour, ou de celuy du Poëte, il est constant que le Poëme Dramatique dans ses deux genres & dans toutes ses especes n'a esté inuenté que pour diuertir & pour instruire : mais tout le monde veut que le diuertissement passe le premier, qu'il l'emporte sur l'instruction, & il me le faut bien vouloir auec tout le monde. J'ay toutefois connu

connu des gens, qui en fait du Comique, n'aiment pas fort vne piece, de laquelle on ne peut tirer aucun bon suc, qui roule toute entiere sur la bagatelle, & où l'Auditeur n'a sceu remarquer vn seul trait d'erudition coulé à propos. Comme la belle Comedie qui donne agreablement sur le vice & l'ignorance est estimée de tous les honnestes gens, celle qui a de sales jdées n'a pas toute leur áprobation. I'en ay connu plusieurs de ceux qui aiment passionnement la Comedie, qui souhaiteroient que l'ombre méme de l'amour criminel fust bannie des representations, qu'il n'en parust aucune demarche, & qui disent que l'idée d'vne chose qui n'est pas plaisante dans le Monde,

Monde, ne sçauroit l'estre au Theâtre. Il y en a de moins seueres, qui se contentent que l'on passe legerement sur cet article quand on ne peut l'euiter, qu'on ne fasse pas des peintures entieres, & que l'on n'ameine pas les choses si auāt, qu'il semble qu'il n'y ayt plus d'interuale, entre le projet & l'execution. Ie leur ay ouy dire que ne pouuant soûfrir de certaines gens, qui sur l'article du droit vsage du mariage, prennent soin de nous le depeindre trop exactement, qui en écriuent de gros volumes, & découurent des choses à quoy peut estre on n'auroit jamais pensé, ils peuuent encore moins soufrir qu'on leur fasse en public des portraits parlans & sensibles d'vn amour qui

qui tend au crime, quoy que l'on n'en vienne pas jusqu'à l'effet. On pourroit se tromper, de croire que l'Auditeur raisonnable prenne vn plaisir infini à ces representations qui passent les bornes, & des amouretes hõnestes entre personnes libres le diuertiroient bien mieux.

Il seroit encore à souhaiter, disent ces gens là, que dans ces sortes d'ouurages, le nom de Dieu, ne fust jamais prononcé. Il ne se doit trouuer, à leur auis, que dans des ouurages dont le sujet est tout saint, comme dans vn *Polyeucte*: mais dans les pieces dont le sujet est Comique, où l'on traite des intrigues amoureuses, & où l'on void regner d'vn bout à l'autre vn valet ridicule, & vne seruante qui ne l'est pas moins,

XVIII. Le nom de *Dieu* dans vn sens parfait ne doit pas être meslé auec du risible

moins, le nom de Dieu ne doit pas estre meslé. Ils ont de la peine à soûfrir qu'vne Soubrete pour cacher qu'elle a parlé à vn Galant, dise à sa Maîtresse qui l'en soupçonne, *Qu'elle prioit Dieu*; parce qu'on l'a oüi parler dans sa chambre, & qu'on supose qu'à moins de quelque trait de folie, on ne parle pas haut quand ont est seul. Elle auroit pû tout aussi bien s'echaper en disant qu'elle lisoit, ayant remarqué souuent que des valets & seruantes, & autres gens de la sorte par vne sote coûtume parlent haut en lisant, quoy qu'il n'y ayt personne qui les entende. La priere estant la plus sainte & plus importante action du Christianisme, cet hemistiche, disent nos Critiques,

Critiques, est placé là fort mal à propos, & ils ne peuuent assez s'étonner qu'on ne se soit jamais auisé de le changer. Pour ces exclamations si ordinaires dans la bouche des hommes, *Ha Dieu*, *Mon Dieu!* *Bon Dieu!* & autres semblables, ils les souffrent, parce qu'elles n'ont pas de suite, & ne forment pas vn sens parfait. En les condannant dans la bouche des Comediens, il faudroit condanner tous les hommes generalement qui en abusent à toute heure, & sans nulle necessité. On tolere les abus que l'on ne sçauroit oster, & la Comedie est vne imitation des actions & du langage des Peuples. Mais vn *Ie priois Dieu*, vn *Dieu vous assiste*, vn *Dieu vous le rende*, & autres expressions

expressions de la sorte dans vn ouurage Comique ne sont pas du goust de ces gens que j'ay citez, & qui toutefois, comme j'ay dit, aiment fort la Comedie.

XIX. La bagatelle vn peu trop en regne

Il seroit encore bon qu'on pust insensiblement accoûtumer les Spectateurs à prendre goust à des representations Comiques, où il y eust vn peu moins de bagatelles & plus de solide, & que le Poëte prenant des sujets éloignez de ceux qui ont autrefois serui à de pures farces, ne traitast que de choses bonnes & honnestes, qu'il pourroit agreablement tourner; ce qui donneroit moins de prise à ceux qui dechirent la Comedie, le Comedien & le Poëte.

Mais enfin il n'y a rien soûs
le

le Ciel qui soit exent de defauts, & ce que je viens de dire, ni tout ce que peuuent dire les fâcheux Critiques ne sçauroit détruire les Eloges qui sont deus à la belle Comedie. Toutes les Comparaisons ne plaisent pas, & je n'en aporte point icy pour mieux apuyer ses auantages Ie diray seulement pour conclusion, que c'est vne belle Ecole & vn noble amusement pour ceux qui la sçauent bien goûter, & que mille gens m'ont auoüé que le Theâtre leur a apris vne infinité de belles choses qui ont serui à polir leur esprit,& à les porter a l'étude de la vertu. C'est là aussi la fin que le Poëte se propose dans la Comedie, & c'est la méme fin du gouuernement des

XX.
Le Theâtre a porté bien des gens à l'étude de la vertu.

des Comediens. Leur Societé ne s'est établie que sur ces deux fondemens, l'honneste diuertissement, & l'vtile instruction des Peuples ; mais je ne sçais si cela se peut dire également de tous les Comediens de l'Europe, des Italiens, des Espagnols, des Anglois & des Flamans. En ayant veu de toutes les sortes dans mes voyages, j'en ay remarqué les differences, ce qui seruira à faire mieux connêtre les auantages du Theâtre François, qui est aujourd'huy au plus haut point de sa gloire.

XXI. Difference de la Comedie Françoise d'auec Les Italiens qui pretendent marcher les premiers de tous pour le Comique, le font particulierement consister dans les gestes & la souplesse du corps, & par leurs intrigues assez

PREMIER.

assez bien conduites & fort plaisamment executées, taschent principalement de satisfaire les sens. Ils ne reüssissent pas dans la representation d'vne auanture Tragique, & ne peuuent comme nos François reuêtir toutes sortes de caracteres. C'est a dire qu'on ne va guere les voir que pour le pur diuertissement, & qu'on n'en remporte que peu d'instruction pour les mœurs, parce qu'ils ne s'attachent pas fort à cet article. Mais enfin nous leur sommes redeuables de la belle inuention des machines, & de ces vols hardis qui attirent en foule tout le monde à vn spectacle si magnifique. Celles qui ont fait le plus de bruit en France furent les pompeuses machines de la

l'Italienne, l'Espagnole, l'Angloise & la Flamande:

Toison

XXII.
Excellence des machines de la Toison d'or.

Toison d'or, dont vn Grand Seigneur d'vne des premieres Maisons du Royaume, plein d'esprit & de generosité fit seul la belle depence pour en regaler dans son Château toute la Noblesse de la Prouince. Depuis il voulut bien en gratifier la troupe du Marais, où le Roy suiui de toute la Cour vint voir cette merueilleuse Piece. Tout Paris luy a donné ses admirations, & ce grand *Opera* qui n'est deu qu'à l'esprit & à la magnificence du Seigneur dont i'ay parlé a serui de modele pour d'autres qui ont suiuy. Bapiste Lully est venu depuis, qui par l'agreable meslange de machines de l'inuention de Vigarany, de danses & de musique, où il s'est rendu incomparable, a
charmé

charmé toute la Cour, tout Paris, & toute les Nations Etrangeres qui y abordent. Mais enfin ces beaux spectacles ne sont que pour les yeux & pour les oreilles, ils ne touchent pas le fond de l'ame, & l'on peut dire au retour que l'on a veu & oüi, mais non pas que l'on a esté instruit. D'où l'on peut conclure, ce me semble, que la Comedie Italienne n'a pas tout à fait le mesme objet que l'a nôtre de divertir & d'instruire, ce qui est la perfection du Poëme Dramatique.

XXIII. Le Frã- çois de quoy redena- bles aux Italiens & aux Espa- gnols.

Les Espagnols prennent le contrepied des Italiens, & selon le genie de la nation demeurent fort sur le serieux, & ne demordent point sur le Theâtre de cette gravité naturelle

relle ou affectée, qui ne plaist guere à d'autres qu'à eux. Vn sujet Comique est beaucoup moins de leur caractere qu'vn sujet Tragique : mais de quelque maniere qu'ils s'aquitent de tous les deux, ils n'ont pas esté goûtez en France, & ne diuertissent pas comme les Italiens. Les François ont sceu tenir le milieu entre les vns & les autres, & par vn heureux temperament se former vn caractere vniuersel qui s'éloigne egalement des deux excez. Mais au fond nous sommes plus obligez aux Espagnols qu'aux Italiens, & n'estant redeuables aux derniers que de leurs machines & de leur musique, nous le sommes aux autres de leurs belles inuentions Poëtiques,

nos.

PREMIER. 55

nos plus agreables Comedies ayant esté copiées sur les leurs.

Les Anglois sont tres bons Comediens pour leur nation, ils ont de fort beaux Theâtres, & des habits magnifiques; mais ny eux, ny leurs Poëtes ne se piquent pas fort de s'atacher aux regles de la Poëtique, & dans vne Tragedie ils feront rire & pleurer, ce qui ne se peut soufrir en France, où l'on veut de la regularité. Toutes les fois qu'on Roy sort, & vient à parêtre sur le Theatre, plusieurs Officiers marchent deuant luy, & crient en leur langue, *place*, *place*, comme lorsque le Roy passe à Vvithal d'vn quartir a l'autre, par ce qu'ils veulent, disent ils, representer les choses naturellement. Ils en vsent de méme à

C 4 pro-

proportion en d'autres rencontres, & introduisent quantité de personnages muets que nous nommens *Assistans*, pour bien remplir le Theâtre; ce qui satisfait la veuë, & cause aussi quelquefois de l'embarras. Estant à Londres il y a six ans, j'y vis deux fort belles Troupes des Comediens, l'vne du Roy, & l'autre du Duc D'Yorc, & ie fus à deux representations, à la mort *de Montezume* Roy de Mexique, & à celle *de Mustapha*, qui se defendoit vigoureusement sur le Theatre contre les muets qui le vouloient étrangler; ce qui faisoit rire, & ce que les François n'auroient representé que dans vn recit. Il ne se peut souhaitter d'hommes mieux faits, ny de plus belles femmes.

femmes; que j'en vids dans ces deux Troupes, & la Comedie Angloise pour n'estre pas si reguliere que la nôtre, ny executée par des gens qui donnent toute leur étude à cette profession, a toutefois ses charmes particuliers.

Les Comediens Flamans ne doiuent marcher que les derniers, & les Allemans font rang auec eux, la difference entre les vns & les autres n'estant pas grande. Leurs Poëmes Dramatiques sont peu dans les regles, ils n'ont ny les graces, ny la delicatesse des nôtres, la langue même qui est vn peu rude ne leur est pas fauorable, & ils sont representez auec peu d'art par des gens qui ne frequentent jamais ny la Cour, ny le beau
C 5 monde,

monde, & qui la plus part de même que les Anglois ne se donnent pas tout entiers à cette profession, en ayant quelque autre qu'ils exercent hors des jours de Comedie, & leur Theatre n'estant pas toûjours capable de les bien entretenir.

XXIV. Le goust d'vn particulier ne doit pas l'emporter sur le goust vniuersel.

A se faire justice les vns aux autres, & sans estre partial, ie ne crois pas aprés les choses que ie viens de dire, qu'on puisse disputer la preseance aux Comediens François, sur tout à voir les deux Troupes de Paris, que l'on ne peut souhaitter plus acomplies, & qui donnent à la censure le moins de prise qu'il leur est possible dans leurs representations. A les bien examiner, & à n'en tirer que le droit vsage, les
plus

plus seueres ne peuuent les blâmer auec justice. I'ay assez montré que la Comedie est du nombre de ces choses dont l'institution a eu vne fin louable, & qui sont bonnes au fond, quoy que par accident elles puissent deuenir mauuaises. Il y a par tout vn mélange ineuitable de bien & de mal, il ne faut que les sçauoir separer, & que regarder les choses par les bons costez. On peut céuillir vne rose sans se piquer, on peut voir la Comedie sans risque, & le beau fruit qu'on en tire n'est mal sain que pour ces petits estomacs qui rejettent tout. Le triste regime, où leur feblesse les a reduits, ne doit pas estre vne loy pour d'autres. Les ragousts leur sont contraires, ou ils ne les aiment pas, faut il
pour

pour cela qu'ils soient defendus à tout le Monde? Les esprits chagrins ne prennent plaisir à rien, & blâment tous les divertissement honnestes; d'autres gens les blament aussi sans estre chagrins, & ils en ont leurs raisons; & les vns & les autres pour authoriser leurs sentimens & leur maniere de viure veulent qu'il y ait du crime dans les plaisirs les plus innocens. Mais enfin il n'est pas juste qu'en des choses d'ont l'vsage est bon à qui en sçait profiter, le grand nombre se regle sur le petit, & que le goust de quelques particuliers l'emportant sur le goust vniuersel, priue le public de l'vtile divertissement de la Comedie.

LIVRE

LIVRE SECOND.

Des Autheurs qui ont soûtenu le Theâtre depuis qu'il est dans son lustre.

LES AVTHEVRS doiuent estre considerez comme les Dieux Tutelaires du Theâtre, ce sont eux qui le soûtiennent, ils en sont les grans apuys, & il tomberoit auec tous ses ornemens & ses pompeuses machines, si de beaux vers & d'agreables intrigues ne chatoüilloient l'oreille de l'auditeur, à mesure que sa veüe est diuertie par la beauté des objets

I. Les Autheurs fermes apuys du Theâtre.

objets qu'on luy presente. Ie sçais que la Comedie ne demande pas seulement vn Autheur qui la compose, qu'elle veut aussi vn Acteur qui la recite, & vn Theâtre où elle soit representée auec les embellissemens qu'il luy peut donner. Mais l'inuention du Poëte est l'ame qui fait mouuoir tout le corps, & c'est de là principalement que le monde s'attend de tirer le plaisir qu'il va chercher au Theâtre.

II. Grande remercité à qui en voudroit faire publiquement la distinction.

J'ay donc icy à parler & des Autheurs, & de leurs Ouurages, & ce sera auec toute la brieueté que J'ay obseruée ailleurs. C'est sans doute vne matiere des plus difficiles, & vne entreprise des plus hardies, selon le biais qu'on voudroit suiure pour l'executer; Mais

Mais de la maniere que ie vais m'y prendre, j'ay la temerité de croire que j'y pourray reüssir. Ie ne sçais pasce que le Lecteur s'est promis du titre de mon second Liure: mais s'il attend de moy vne Critique, il se trompe fort, & c'est vne chose à quoy ie pense aussi peu, que ie m'en sens peu capable. I'ay du respect pour tous les Autheurs, & s'il m'est permis en lisant leurs ouurages d'en faire la distinction dans mon cabinet, & de mesurer la grande distance qu'il y a des vns aux autres, il ne me l'est pas de produire mes sentimens au Public. Il est moins difficile de conceuoir les choses que de les écrire, il y auroit même de l'imprudence à écrire tout ce que
l'on

l'on a conceu, & les pensées les plus raisonnables sont bien souuent celles qu'il nous faut le plus cacher. Ie ne diray donc rien du merite des Autheurs, dont chacun peut faire le discernement sans moy; & le Lecteur se contentera s'il luy plaist, que ie luy donne icy seulement vne petite Bibliotheque de nos Poëtes François qui ont trauaillé pour le Theâtre, sans m'ingerer de donner mon jugement sur leurs ouurages que j'ay eu la curiosité de rassembler. *Non nostrûm inter eos tantas componere lites.* Ie suis vn trop petit compagnon pour ozer dire mon goust. Chacun naturellement est amoureux de soy méme & de ses productions; & s'il est conuaincu en sa conscience

science qu'il y en a de plus belles, il ne prend pas plaisir à les entendre loüer; parce qu'il luy semble que c'est tacitement blâmer les siennes. Ie n'ay donc garde de m'engager dans vn chemin fâcheux d'où ie ne pourrois sortir, & ie me restreins à vn simple denombrement des Autheurs & des pieces de Theâtre.

Quoy qu'il s'emble qu'il n'y ayt rien en cela de difficile ny de dangereux, puis qu'il ne s'agit que d'vn pur catalogue sans nul raisonnement, sans remarques ny commentaire; ce catalogue me donneroit encore de la peine, & autant qu'vne critique me feroit passer pour temeraire, si ie n'auois recours à l'artifice dont la pluspart des Genealogistes

III. Pratique jugenicule des Genealogistes de nôtre temps.

logistes se sont auisez de se seruir. Pour éuiter de toucher aux presseances, de regler le pas, & de causer des jalousies entre les Maisons, ils les prennent confusement & sans ordre, ou les placent selon le rang des Lettres de l'Alphabet. Ainsi dans leurs receuils la Maison *D'anhalt* marche deuant la maison *d'Austriche*, Et celle de *Bade* deuant celle de *Brandebourg*. Il en est de méme des autres, & les Autheurs que ie reuere ne seront pas sans doute fâchez que jen vse de la sorte à leur égard, traittant les Dieux du Parnasse sur le pied que sont traitez lez Dieux de la Terre.

Dans le catalogue que ie donne de leurs ouurages, ie ne produis que ceux qu'ils ont

ont faits pour le Theâtre, & ils en ont presque tous mis au jour beaucoup d'autres en prose & en vers, dont le receuil passeroit les bornes de mon sujet. Ie puis même dans la quantité des pieces qui ont esté representées depuis cinquante ans, en auoir obmis quelques vnes des moins considerables, qui ont échapé à ma memoire, & au soin que i'ay pris de les rechercher, à quoy vne seconde edition peut aporter du remede.

Quoy que ie me sois tres justement defendu de porter mon jugement sur les Pieces de Theâtre, & de toucher à la difference du merite des Autheurs, ie ne risque rien à dire en general que chacun a son talent particulier, &

IV. Diuersité de genies entre les Poëtes.

qu'ils

qu'il se trouue vne grande diuersité dans leurs genies. L'vn excelle dans vne belle & juste disposition du sujet, à bien soûtenir par tout le caractere de son Heros, à pousser l'ambition, la haine, la colere & toutes les grandes passions jusqu'où elles peuuent aller, à demesler la plus fine Politique des Estats pour la faire entrer en commerce auec l'amour; & à donner enfin de la force à ses pensées par des vers pompeux & qui remplissent l'oreille de l'Auditeur. L'autre a vne adresse particuliere à toucher les passions tendres, & se montre admirable dans vne declaration d'amour. Il en fait faire l'aueu à son Heroine auec vne delicatesse qui emeut

les

les sens, & il donne le même beau tour aux soupçons, aux dépits, aux craintes, aux espérances, & à tout ce qu'il y a en amour d'agreable & de fâcheux. Il y a des esprits qui ne sont guere propres que pour le serieux, d'autres que pour le comique; & ie doute fort que feu Monsieur de Rotrou eust pû venir à bout d'vn *Iodelet soufleté*, & Monsieur Scarron d'vn *Venceslas*. Il est malaisé d'aller contre la nature & de forcer le genie; & l'austere Scipion eut essayé en vain d'imiter Lelius, & d'aquerir ce qui le rendoit aimable. Ce n'est pas que nous n'ayons des Autheurs qui reüssissent dans les deux genres, soit qu'ils nous les seruent separement, soit qu'ils

qu'ils nous en facent vn ambigu. Mais il s'y void toûjours quelque difference, & la balance ne peut estre si égale, qu'elle ne panche de quelque costé. D'ailleurs quoy que les Autheurs celebres puissent egayer leur Muse quand il leur plaist, & que nous en ayons veu de beaux Poëmes Comiques; depuis que plusieurs autres s'en sont mêlez, ils ont quitté le dé pour deux raisons que ie m'imagine, & que chacun aussi peut s'imaginer.

V. Oeconomie des Autheurs dans l'exposition de leurs ouurages.

Ces Autheurs celebres dont la reputation est bien établie, qui ont leur jeu seur, & dont le nom seul suffit pour persuader & aux Comediens & au Peuple que leurs ouurages sont bons, ne dedaignent toute

outefois pas de les communi-
quer à leurs Amis, & d'en
écouter les sentimens. Ils n'at-
tendent pas mesme que le tra-
uail soit parfait, ils produisent
un premier Acte, & puis un
second, & un troisiéme, &
ne refusent pas l'ápuy des gens
de qualité qui vantent la bon-
té de leurs ouurages. Mais
ceux qui ne font que com-
mencer, & qui n'ont pas en-
core bien áquis le nom d'Au-
theurs, ne peuuent se dispen-
ser en aucune sorte d'auoir
recours à des gens capables,
& de subir leurs corrections.
Comme dans tous les ouura-
ges en prose ou en vers le
bon sens & la belle expres-
sion doiuent soûtenir les ma-
tieres que l'on traite, il faut
pour bien faire les soûmettre

<div style="text-align:right">necessaire</div>

nécessairement à la censure des Maîtres de l'art, & prier quelqu'vn de Messieurs de l'Academie Françoise d'y jetter les yeux. C'est elle seule qui doit juger souuerainement de toutes les productions qui paroissent en nôtre Langue, quand elles ne sont pas toutafait indignes de voir le iour; & ie ne crois pas qu'il y en ayt guere de bien acheuées que celles que l'on a soûmises à sa critique. Si les Libraires estoient bien sages, ils n'imprimeroient jamais de liures qu'à cette condition, ils ne verroient pas leurs magazins plier soûs le poids de tant de bales & maculatures inutiles, & ils gueriroient de la sorte beaucoup de gens de cette maladie inueterée

inueterée d'écrire, dont ie voudrois estre quite le premier.

C'est donc aux nobles trauaux, & aux soins infatigables de l'Illustre Academie Françoise que le Theâtre est particulierement redeuable de la beauté des Poëmes que l'on y recite, où le Poëte tâche de répandre toutes les douceurs de nôtre langue, & de ne s'esloigner iamais de sa pureté. C'est le seul Oracle qu'il doit consulter, il né rend point de réponces qui ne soient claires, & l'on marche en seureté quand on marche sous les auspices de cette celebre Compagnie.

VI. Le Theâtre redeuable de sa gloire aux soins de l'Academie Françoise.

Pour moy ie la reuere, & reconnois qu'en tout
Chacun se doit soûmettre à ce qu'elle resout;
Et que pour bien parler, & que pour bien écrire,
A nul de ses Arrests il ne faut contredire,

VII. Eloge de cette Illustre

D Puis

& cele-
bre cō-
pagnie.

Puis qu'enfin le langage, & l'Empire François
Partout egalement font respecter leurs loix;
Dans le même interest le Destin les assemble,
Et comme de concert leur gloire marche en-
semble.
Elle est proche du faiste, & nos Neueux en vain
De la porter plus loin formeroient le dessein.
Il falloit une langue & si noble & si belle
Pour rendre d'vn Grand Roy la memoire im-
mortelle,
Et grauant sur l'airain ses Exploits iamours
Laisser à l'Vniuers l'Histoire de LOVYS.

VIII.
La gloi-
re des
langues
& des
Empi-
res
mar-
chent
du pair.

Il est aisé de remarquer dans les Annales & des Grecs & des Romains, que la splendeur des Empires & l'elegance des langues ont presque toûjours marché du pair, & que l'on n'a iamais mieux parlé a Athenes que soûs le regne du Grand Alexandre, ny à Rome que soûs celuy de Trajan. Ie pourrois dire de méme que l'on ne parlera iamais mieux en France que soûs le Regne admirable de
LOVYS

LOVYS le Conquerant; & si c'estoit icy le lieu de s'estendre sur la gloire de son Empire & de ses Triomphes, ie ne me defendrois pas d'en parler sur la grandeur du sujet & sur m'a feblesse, puis qu'à tous ceux à qui il est permis de crier *Viue le Roy*, il le doit estre de publier ses Victoires. Ie diray seulement, qu'il est constant que Messieurs de l'Academie ont porté la langue Françoise au plus haut point de perfection, & qu'ils vont laisser de si bons preceptes à leurs successeurs, qu'elle s'y pourra conseruer long-temps. Car de pretendre qu'elle se porte plus loin, & qu'elle puisse aquerir d'autres auantages, ce seroit faire tort à ce Corps Illustre, & mal iuger de tant

de riches productions qui en partent tous les jours, au rang desquelles il nous faut mettre nos plus beaux ouurages de Theâtre. C'est cette beauté & cette douceur de nôtre langue qui font que les Etrangers s'empressent de l'aprendre, & comme j'ay veu auec soin toutes les parties de la Chrestienté, il m'a esté aisé de remarquer, qu'aujourd'huy vn Prince auec la seule langue Françoise qui s'est partout répanduë, a les mesmes auantages que Mithridate auoit auec vingt-deux. On peut dire que ce bel Estat Academique a trouué en quelque maniere le secret de la Domination vniuerselle, puis qu'il fait regner le François en tant de lieux, & que dans toutes les Cours

Cours Etrangeres on se pique de parler comme on parle au Louure; & il est bien glorieux & de bon augure au monarque inuincible de la France de voir toute l'Asie ápeler *Francs* tous les Peuples de l'Europe, & toute l'Europe ambitionner la gloire de parler François. J'ay creu deuoir cette petite remarque à la grande veneration que j'ay toûjours eüe pour Messieurs de l'Academie Françoise, & a la reconnoissance que ie leur dois, pour m'auoir fourny dans leurs ouurages de quoy me corriger de mille fautes où tombent necessairement ceux qui passent toute leur vie hors du Royaume. Ie reprens le fil de ma narration.

L'autheur qui n'a pas toutes

IX.
Comediens sçauans a preuoir le succez que doit auoir vne piece.

tes les lumieres necessaires, & n'est pas encore paruenu à ce haut degré de merite & de reputation de quelques Illustres, ayant receu l'aprobation des Censeurs rigides, à qui seulement il doit exposer sa piece; la communique apres en particulier à celuy des Comediens qu'il croit le plus intelligent & le plus capable d'en juger; afin que selon son sentiment il la propose à la Troupe, ou qu'il la suprime. Car les Comediens pretendent, & auec raison, de pouuoir mieux pressentir le bon ou le mauuais succez d'vn ouurage, que tous les Autheurs ensemble & tous les plus beaux esprits. En effet ils ont l'experience, & sont dans l'exercice continuel. Ioint que

la

la plus part d'entre eux sont aussi Autheurs, & que dans la seule Troupe-Royale il y en a cinq dont les ouurages sont bien receus. C'est vn grand auantage pour tout le corps, & les Autheurs celebres estant quelquefois d'humeur à le porter vn peu haut, & à vouloir les choses absolûment, les Comediens se roidissent de leur costé, & par vne bonne œconomie tiennent toûjours de leur crû quelque ouurage prest pour s'en seruir au besoin; ce que ne peut faire vne Troupe, où il n'y aura pas des Comediens Poëtes. Si le Comedien à qui l'Autheur a laissé sa piece pour l'examiner, trouue qu'elle ne puisse estre representée, & ne soit bonne

X. Auantages d'vne Troupe qui fournit de son crû des ouurages au besoin.

que

que pour le Cabinet, comme le sonnet qui cause vn procez au Misantrope, ce seroit vne chose jnutile au Poëte, de faire assembler la Troupe pour la luy lire, estant à presumer que ce Comedien intelligent a le goust bon, & qu'ayant du credit il amenera aisement ses camarades à son sentiment. Mais s'il juge l'ouurage bon, & qu'il y ayt lieu de s'en promettre vn heureux succez, l'Autheur se rend au Théâtre vn iour de Comedie, & donne auis aux Comediens qu'il a vne Piece qu'il souhaitte de leur lire. Quelquefois sans parler luy mesme, il fait donner cet auis par quelqu'vn de ses amis. Sur cet auis on prend iour & heure, on s'assemble ou au Theâtre, ou
en

en autre lieu, & l'Autheur sans prelude ny reflexions (ce que les Comediens ne veulent point) lit sa piece auec le plus d'emphase qu'il peut; car il n'y a pas icy tant de danger de jetter de la poudre aux yeux des Iuges, & il ne s'agit ny de mort, ny de procez. Ioint qu'il seroit difficile de tromper en cela les Comediens, qui entendent mieux cette matiere que le Poëte. A la fin de chaque Acte, tandisque le Lecteur prend haleine, les Comediens disent ce qu'ils ont remarqué de fâcheux, ou trop de lõgueur, ou vn couplet languissant, ou vne passion mal touchée, ou quelques vers rudes, ou enfin quelque chose de trop libre, si c'est du Comique. Quãd toute la piece est leüe, ils en jugent

XI. Coûtume obseruée dans la lecture des pieces.

D 5 mieux,

mieux ; ils examinent si l'intrigue est belle & bien suivie, & le denoûment heureux ; car c'est l'ecceuil où plusieurs Poëtes viennent echoüer ; si les Scenes sont bien liées, les vers aisez & pompeux selon la nature du sujet, & si les caracteres sont bien soûtenus, sans toutefois les outrer, ce qui arriue souuent. Le Poëte qui a pour but de nous peindre les choses comme elles sont, & dans le cours ordinaire, ne doit pas nous porter l'extrauagance d'vn jaloux au delà de toutes les extrauagances imaginables, ny nous peindre vn sot plus sot qu'aucun sot ne le peut être. On prend plus de plaisir à vne peinture naturelle, & tous les excez sont vicieux.

Les

Les femmes par modestie laissent aux hommes le jugement des ouvrages, & se trouuent rarement à leur Lécture, quoy qu'elles ayent droit d'y assister, & il y en a asseurement de tres capables entr'elles, & mémes qui peuuent donner des lumieres au Poëte. Celles qui sont en possession des premiers rôles seroient toutefois bien de s'y rencontrer toûjours ; pour prendre le sens des vers de la bouche de l'Autheur, & s'expliquer auec luy sur de petites difficultez qui peuuent naître. Il y en a quelques vns des plus celebres qui les recitent admirablement ; & qui leur donnent le beau ton, comme ils leur ont donné le beau tour. Mais

il y en a d'autres qui ont le recit pitoyable, & qui font tort à leurs ouurages en les lisant.

XII. Conditions faites aux Autheurs.

La piece estant leüe & aprouuée, on traitte des conditions, & il est juste qu'vn Autheur soit recompensé d'vn trauail de six mois ou d'vne année. Il y en a à qui vne piece coûte autant de temps, qui ne se lassent point de la peigner & de la polir, qui l'enferment trois mois dans vne cassete, & qui la renoyent apres d'vn autre œil que lorsqu'ils l'ont ébauchée; qui veulent enfin selon le conseil d'Horace châtier cet enfant de leur cerueau iusques a dix foix. Il y en a d'autres aussi qui y apportent moins de façon, qui trauaillent & promtement & sans peine, dont les premieres
pensées

pensées ne peuuent souffrir la correction des secondes, & qui tout d'vn coup jettent leur feu. Nous auons veu vn Moliere inimitable dans les ouurages Comiques faire en peu de jours des pieces qui ont êté fort suiuies, comme l'ont esté generalement toutes les Comedies qui portent son nom.

Ie reuiens aux conditions que les Comediens font a l'Autheur; & ce ne seroit pas assez de dire en general qu'ils en vsent genereusement, & quelquefois au delà méme de ce qu'il souhaitte; Il faut venir au detail & donner cette satisfaction à ceux qui veulent sçauoir comme tout se passe dans le monde. La plus ordinaire condition & la plus iuste de

de costé, & d'autre, est de faire entrer l'Autheur pour deux parts dans toutes les representations de sa piece jusques à vn certain temps. Par exemple si l'on reçoit dans vne Chambrée (c'est ce que les Comediens apellent ce qu'il leur reuient d'vne representation, ou la recette du iour; & comme chaque science a ses notions qui luy sont propres, chaque Profession a aussi ses termes particuliers) si l'on reçoit, dis-ie, dans vne Chambrée seize cent soixante liures, & que la Troupe soit composée de quatorze parts, l'Autheur ce soir là aura pour ses deux parts deux cens liures, les autres soixante liures plus ou moins s'étant leuées par preciput pour les frais.

fais ordinaires, comme les lumieres & des gages des Officiers. Si la piece a vn grand succez, & tient bon au double vingt fois de suite, l'Autheur est riche, & les Comediens le sont aussi ; & si la piece a le malheur d'échouer, ou par ce qu'elle ne se soûtient pas d'elle méme, où parce qu'elle manque de partizans qui laissent aux Critiques le champ libre pour la décrier, on ne s'opiniâtre pas à la joüer damantage ; & l'on se console de part & d'autre le mieux que l'on peut, comme il faut se consoler en ce monde de tous les euenemens fâcheux. Mais cela n'arriue que tres rarement ; & les Comediens sçauent trop bien pressentir
le

le succez que peut avoir vn ouurage.

XIII.
Combat de generosité entre les Poëtes & les Comediens.

Quelquefois les Comediens payent l'ouurage contant, iusques à deux cens pistoles, & au delà en le prenant des mains de l'Autheur, & au hazard du succez. Mais le hazard n'est pas grand, quand l'Autheur est dans vne haute reputation, & que tous ses ouurages precedens ont reüssi; & ce n'est aussi qu'à ceux de cette volée que se font ces belles conditions du contant ou des deux parts. Quand la piece a eu vn grand succez, & au delà de ce que les Comediens s'en étoient promis, comme ils sont genereux, ils font de plus quelque present à l'Autheur, qui
se

SECOND. 89
se trouue engagé par là de conseruer son affection pour la Troupe. Cette generosité des Comediens se porte si loin, qu'vn Autheur des plus celebres & des plus modestes força vn jour la Troupe Royale de reprendre cinquante pistoles de la somme qu'elle luy auoit enuoyée pour son ouurage.

Mais pour vne premiere Piece, & a vn Autheur dont le nom n'est pas connu, ils ne donnent point d'argent, ou n'en donnent que fort peu, ne le considerant que comme vn aprentif qui se doit contenter de l'honneur qu'on luy fait de produire son ouurage. Enfin la piece leüe & acceptée à la condition du contant ou des deux parts,
le

le plus souuent l'Autheur & les Comediens ne se quittent point sans se regaler ensemble, ce qui conclud le Traité.

XIV. Saisons des pieces nouuelles. Toutes les saisons de l'année sont bonnes pour les bonnes Comedies : mais les grans Autheurs ne veulent guere exposer leurs pieces nouuelles que depuis la Toussaint jusques à Pasques, lors que toute la Cour est rassemblée au Louure, ou à S. Germain. Ainsi l'hyuer est destiné pour les pieces Heroïques, & les Comiques regnent l'Esté, la gaye saison voulant des diuertissemens de même nature.

XV. Remarques sur les trois Il est bon de remarquer icy, que les Comediens n'ouurent le Theâtre que trois iours

jours de la semaine, le Vendredy, le Dimanche, & le Mardy, si ce n'est qu'il survienne quelque feste hors de ces iours là, qui ne soit pas du nombre des solennelles. Ces iours ont esté choisis auec prudence, le Lundy estant le grand Ordinaire pour l'Alemagne & pour l'Italie, & pour toutes les Prouinces du Royaume qui sont sur la route; le Mecredy & le Samedy iours de marché & d'affaires, où le Bourgeois est plus occupé qu'en d'autres; & le Ieudy estant comme consacré en bien des lieux pour vn iour de promenade, sur tout aux Academies & aux Colleges. La premiere representation d'vne piece nouuelle se donne toûjours le Vendredy pour

jours de la semaine destinez aux representations

prepa

préparer l'assemblée à se rendre plus grande le Dimanche suivant par les eloges que luy donnent l'Annonce, & l'Affiche. On ne joüe la Comedie que trois jours de la semaine pour donner quelque relasche au Theâtre, & comme l'attachement aux affaires veut des interuales, les diuertissemens demandent aussi les leurs.

—— Voluptates commendat rarior ósus.

XVI.
Distribution des Rôles.

Apres la lecture de la piece qui a esté acceptée, il faut penser a la disposer & à faire vne iuste distribution des rôles, en quoy il se trouue souuent de petites difficultez, chacun naturellement ayant bonne opinion de soy-mesme, & croyant qu'vn premier rôle l'establira

l'establira mieux dans l'estime des Auditeurs. Il y en a pourtant qui se font justice, & se contentent des seconds rôles, ou qui ont l'alternative auec vn camarade pour les premiers. Il en est de même des Actrices, qu'il y a vn peu plus de peine à regler que les Acteurs; & il est constant que les talens sont diuers, que l'vne excelle dans les tendres passions, l'autre dans les violentes; que celle-cy s'aquitte admirablement d'vn rôle serieux; & que celle-là n'est guere propre que pour vn rôle enjoué, & qu'en toutes ces choses le plus & le moins fait la difference du merite. Les Troupes de Campagne sont plus sujetes à ces petites emulations, &

pour

pour les preuenir à Paris, quand l'Autheur connoist la force & le talent de chacun, (ce qu'il est bon qu'il sçache pour prendre mieux ses mesures) les Comediens se dechargent sur luy auec plaisir de la distribution des rôles, en quoy il prend aussi quelquefois le conseil d'vn de la Troupe. Mais encore est il souuent assez empesché; & il a de la peine à contenter tout le monde. Cependant vne piece bien disposée en reüssit beaucoup mieux, & c'est l'interest commun de l'Autheur & de la Troupe, & méme de l'Auditeur, que chacun joüe le rôle dont il est capable, & qui luy conuient le mieux.

XVII. Repetition:

Les rôles deüement distribuez; chacun va exercer sa memoire,

memoire, & si le temps presse, & qu'il soit necessaire de faire un effort, vne grande piece peut estre sceüe au bout de huit jours. Il y a d'heureuses memoires, a qui vn rôle quelque fort qu'il soit ne coûte que trois matinées. Mais sans besoin les Comediens ne se pressent point, & quand ils se sentent fermes dans leur étude, ils s'assemblent pour la premiere repetition, qui ne sert qu'à ébauchers & ce n'est qu'à la seconde, ou à la troisiéme qu'on commence à bien juger du succez que la piece peut-auoir. Ils ne ne se hazardent pas de la produire qu'elle ne soit parfaitement bien sceüe & bien concertée, & la derniere repetition doit estre juste, comme l'orsqu'on
la

la veut reprefenter. L'Autheur affifte ordinairement à ces repetitions, & releue le Comedien, s'il tombe en quelque defaut, s'il ne prend pas bien le fens, s'il fort du naturel dans la voix ou dans le gefte, s'il aporte plus ou moins de chaleur qu'il n'eft à propos dans les paffions qui en demandent. Il eft libre aux Comediens intelligens de donner auffi leurs auis dans ces repetitions, fans que fon camarade le trouue mauuais, parce qu'il s'agit du bien public.

Voila ce que i'auois à dire en general de la maniere dont les Autheurs fe gouuernent auec les Comediens. Il eft tems d'en donner le catalogue, & pour faire les chofes

choses auec plus d'ordre, ie crois qu'il ne sera pas mal à propos de les ranger en trois classes. Ie feray entrer dans la premiere ceux qui soûtiennent presentement le Theâtre; dans la seconde ceux qui l'ont soûtenu, & qui ne trauaillent plus; & dans la troisiéme ceux dont la memoire nous est encore recente, ayant fini leurs iours dans ce noble employ. Ie donneray aussi au Liure suiuant le catalogue des Autheurs Comediens, & de leurs ouurages.

E AVTHEVRS

AVTHEVRS
Qui soûtiennent presentement
LE THEATRE.

XVIII. Catalogue des Autheurs & de leurs ouurages.

MESSIEVRS

Boursaut.
Boyer.
Corneille l'Aisné.
Corneille le Ieune.
Gilbert.
Montfleury.
Quinaut.
Racine.
D. V.

SECOND.

PIECES DE THEATRE
De chacun de ces Autheurs.

DE Mr. BOVRSAVT.

Les Nicandres.
Le Portrait du Peintre.
Les Cadenats.
Le Mort Viuant.
Les Yeux de Philis en Pastorale.
Germanicus.

DE Mr. BOYER.

Tout feu dans ses vers, tout esprit dans ses pensées.

Igneus est ollis vigor, & cælestis origo.

La Porcie Romaine.
Aristodeme.
Le faux Tonaxare.
Le Fils supposé.
Clotilde.

Frederic.

Frederic.
Demetrius.
Policrite.
La Feste de Venus.
Le Ieune Marius.
La Ieune Celimene.
L'heureux Policrate.
Les Amours de Iupiter & de Semele, Piece de machines.
Demarate.

DE Mr. de CORNEILLE l'Aisné.

Le Theâtre de Pierre Corneille se trouue au Palais chez Guillaume de Luynes, ou en deux Volumes fol. auec vn sçauant Traitté de la Poëtique & de la Pratique du Theâtre, ou en trois Volumes 8. ou en quatre petits 12.

Tome I.

Melite.

Clitandre.

SECOND. 101

Clitandre.
La Veuue.
La Galerie du Palais.
La Suiuante.
La Place Royale.
Medée.
L'Illusion Comique.

Tome II.

Cid.
Les Horaces.
Cinna.
Polyeucte.
La Mort de Pompée.
Le Menteur.
La Suite du Menteur.
Theodore.

Tome III.

Rodogune.
Heraclius.

Andro

Andromede.
Dom Sanche d'Arragon.
Nicomede.
Pertarite.
Oedipe.
La Toison d'or.

Tome IV.

Sertorius.
Sophonisbe.
Othon.
Agesilas.
Attila.
Berenice.
Pulcherie.

Ce sont là les grans & fameux ouurages de Pierre Corneille l'Aisné des deux freres:

*Nec viget quicquam simile aut secundum.
Proximos illi tamen occupauit.
Alter honores.*

COR

DE Mr. CORNEILLE LE IEVNE.

A produit vingt-quatre belles Pieces de Theâtre, qui se trouuent chez le méme de Luynes en quatre Tomes 12.

Tome I.

Les Engagemens du hazard.
Le Feint Aftrologue.
Dom Bertrand de Cigaral.
L'Amour à la mode.
Le Berger Extrauagant.
Les Charmes de la voix.

Tome II.

Le Geolier de soy méme.
Les Illuftres Ennemis.
Timocrate.
Berenice.
La mort de l'Empereur Commode.
Darius.

Tome III.

Le Galant doublé.
Stilicon.
Camma.
Maximian.
Pyrrhus.
Persée & Demetrius.
Antiochus.

Tome IV.

Annibal.
Le Baron d'Albicrac.
Ariane.
Theodat.
Laodice.

Ces cinq dernieres pieces se vendent encore separement: mais comme elles peuuent faire vn juste volume, le Libraire les rassemblera bien-tost dans vn quatriéme Tome.

SECOND.

DE Mr. GILBERT.

Les Heraclides.
Thelephonte.
Endimion.
Arie & Petus, ou les Amours de Neron
Amours d'Angelique & de Medor.
Les Intrigues amoureuses.
Les Amours d'Ouide.

DE Mr. de MONTFLEVRY.

L'Ecole des Ialoux.
L'Ecole des Filles.
L'Inpromptu.
Thrasybule.
La Femme Iuge & Partie.
La Fille Capitaine.
La Gentil-homme de Beauffe.
L'Ambigu Comique.
Le Comedien Poëte.

LIVRE DE Mr. QUINAUT.

En divers Tomes chez Guillaume de Loynes.

Les Rivales.
La genereuse Ingratitude.
L'Etourdi.
Les Coups d'Amour & de la Fortune.
Le Fantosme amoureux.
La Comedie sans Comedie.
L'Amalazonte.
Le Mariage de Cambyse.
Alcibiade.
Agrippa, ou le faux Tiberinus.
Stratonice.
Cyrus.
Pausanias.
La Mere Coquete.
Bellerophon.

Et pour L'OPERA.

Les Festes de l'Amour & de Bacchus

Bacchus, Pastorale.
Cadmus & Hermione, Tragedie.
Alceste, Tragedie.

Le méme Autheur a fait encore vn ouurage soûs le nom des *Amours de Lysis & d'Hesperie*, Pastorale Allegorique sur le sujet de la negotiation de la Paix & du Mariage du Roy. Elle fut composée de concert auec Monsieur de Lyonne sur les memoires qu'en fournit le Cardinal Mazarin, & representée au Louure par la Troupe Royale. Mais elle n'a pas esté imprimée pour de certaines raisons, & l'original apostillé de Monsieur de Lyonne est dans la Bibliotheque de Monsieur Colbert.

DE Mr. RACINE.

La Thebaïde.

Alexandre le Grand.
Andromaque.
Britannicus.
Berenice.
Bajazet.
Mithridate.

DE Mr. D. V.

La Mere Coquete, faite aussi
 par Mr. Quinaut.
Delie, Pastorale.
Les Maris Infideles.
La Veuue à la mode.
Le Gentil-homme Goespin.
Les Costeaux.
La Loterie.
Venus & Adonis.
Les Amours du Soleil.
Le Mariage de Bacchus.
 Ces trois dernieres Pieces
sont des pieces de machines.

SECOND AVTHEVRS,

Qui ont soûtenu le Theâtre, & qui ne trauaillent plus.

MESSIEVRS.
d' ⎰ Aubignac.
de ⎱ Benserade.
le ⎰ Clerc.
la ⎱ Cleriere.
Mlle. des Iardins.
des ⎰ Mairet.
de ⎱ Marests.
de ⎰ Montauban.
de ⎱ Salbert.

PIECES DE THEATRE
De chacun de ces Autheurs.

DE M. D'AVBIGNAC.

Zenobie en Prose. Il a de plus tres bien écrit du Theâtre.

DE

LIVRE

DE Mr. DE BENSERADE.

Cleopatre.
Gustaue.
Meleagre.
La Dispute des Armes d'Achille.

DE Mr. LE CLERC.

Le Iugement de Pâris.
La Virginie.

DE Mr. DE LA CLERIERE.

Amurat.
Iphigenie.

DE MADlle. DES IARDINS.

Qui s'est aquis beaucoup de réputation par ses Ouurages galans en prose & en vers, & qu'il faut faire entrer dans la classe des Autheurs de nôtre sexe, à moins que de luy
en

en donner vne à part.
Manlius.
Le Fauori.
Nitetis.

DE Mr. MAIRET.

Chriseïde.
Sophonisbe.
Siluanire.
Aspasie.
Mort d'Hercule.

DE Mr. DES MARESTS.

Les Visionnaires.
Scipion.
Le Mariage d'Alexandre.
L'Europe.

DE Mr. DE MONTAVBAN.

Seleucus.
Indegonde.
Zenobie en vers.
Les Comtes de Hollande.

Les

Les Charmes de Felicie.

DE Mr. DE SALBRET.

L'Enfer diuertissant.
La belle Egyptienne.
Andromaque piece de Machines.

AVTHEVRS,

Qui ont trauaillé pour le Theâtre, & fini leurs jours dans ce noble Employ.

MESSIEVRS.
 Bigre.
de - Boisrobert.
des Brosses.
 Claueret.
 Cyrano.
 Douuille.
 Durier.
 Gillet.

SECOND.

Cillet.
de Gombaud.
Magnon.
Marechal.
de la Menardiere.
Moliere.
Pichou.
de Rotrou.
Scarron.
de Scudery.
de la Serre.
Tristan.

PIECES DE THEATRE
De chacun de ces Autheurs.

DE Mr. BIGRE.

Le Fils mal-heureux.
Le Bigame.

DE Mr. DE BOISROBERT.

Les Apparences trompeuses.
La Belle Inuisible.

La Belle Plaideufe.
L'Inconnu.
Alphedre.
Periandre.
La Fole Gageüre.

DE Mr. DES BROSSES.

Les Songes des Eueillez.

.

DE Mr. CLAVERET.

Le Roman du Marais.
Le Rauiffement de Proferpine.
Les Faux Nobles.

DE Mr. CYRANO.

Agrippine.
La Pedan Ioüé.

DE Mr. DOVVILLE.

Les Fourbes d'Arbiran.
L'Aftrologue.
l'Efprit follet.

L'Abfent

SECOND.

L'Absent chez soy.

Croire ce que qu'on ne void point, ou ne pas croire ce que l'on void.

DE Mr. DVRIER.

Les Vendanges des Suresne.
Alcimedon.
Esther.
Sceuole.
Cleomedon.
Nitocris.
Themistocle.
Alcyonée.

DE Mr. GILLET.

Les Cinq Passions.
L'Art de regner.
Constantin.
Sigismond.
Le Deniaisé.
Le Campagnard.

DE Mr. DE GOMBAVD.

L'Amarante, Paſtorale.
Les Danaïdes.

DE Mr. MAGNON.

Sejanus.
Ioſophat.
Oroondate.

DE Mr. MARECHAL.

Torquatus.
Le Capitan Fanfaron.

DE Mr. DE LA MENARDIERE.

La Pucelle d'Orleans.

DE Mr. DE MOLIERE.

Les Preticuſes Ridicules.
L'Etourdi, ou les Contretemps.
L'Amour Medecin.

SECOND.

Le Cocu Imaginaire.
Le Misantrope.
Le Depit Amoureux.
Le Medecin malgre luy.
L'Ecole des Maris.
L'Ecole des Femmes.
L'Amphitrion.
La Princesse d'Elide.
Le Mariage forcé.
Porsegnac.
George Dandin.
Le Bourgeois Gentil-homme.
Les Fourberies de Scapin.
L'Auare.
Tartufe.
Les Femmes sçauantes.
Psyché, piece de Machines.
Le Malade Imaginaire.

DE PICHOV.

Les Folies de Cardenio.
La Phillis de Scire.

LIVRE
DE Mr. DE ROTROU.

Celimene.
Lisimene.
Laure Persecutée.
La Thebaïde.
Aluare de Lune.
Venceslas.
Amaryllis.
Amphitrion.
Les Menechmes.

DE Mr. SCARRON.

L'Heritier Ridicule.
Iodelet, où le Maistre valet.
Iodelet Sousleté.
Blaize Pol.
L'Ecolier de Salamanque.
Philippin Prince.
Dom Iaphet d'Armenie.
Les Fausses apparences.
Le Prince Corsaire.

Le Gardien de soy-méme.
Le Marquis Ridicule.

DE Mr. DE SCVDERY.

Lidias ou Lygdamon.
Le Trompeur puni.
Lucidan, ou le Heraut d'Armes.
Orante.
La Mort de Cesar.
Les Freres ennemis.
Andromire.
Le Prince deguisé.
Didon.
Annibal.
Ibrahim.

DE Mr. DE LA SERRE.

Thomas Morus.

DE Mr. TRISTAN.

Osman.

La

La Folie du Sage.
Marianne.
Bajazet.
La mort de Crispe.
La Mort de Seneque.

LIVRE TROISIEME.

De la conduite des Comediens, Et de l'établissement des deux Hostels.

ES plaisirs du Theâtre coulent de deux sources, qui doiuent y contribuer egalement; & leur vnion est si necessaire, que l'vne ou l'autre venant à manquer, il n'y à proprement plus de Comedie. Peu de gens sont capables de bien goûter vn Poëme Dramatique dans le cabinet, & le Poëte en a peu de gloire, si le Comedien ne le recite en public.

1. Deux sources des plaisirs qu'on va goûter au Theâtre.

F

public. Les Autheurs, comme j'ay dit, sont les Dieux Tutelaires du Theâtre, & les Acteurs sont les Interpretes de leurs volontez, qui n'ont guere de force que dans leurs bouches. Pour dire les choses plus clairement, vne Piece, quelque excellente qu'elle puisse estre, n'ayant pas esté representée ne trouuera point de Libraire qui se veuille charger de l'impression; & la moindre bagatelle qui sera fade sur le papier, & que l'action aura fait goûter sur le Theâtre trouue d'abord marchand dans la Sale du Palais. Ce sont là des preuues bien certaines de la necessité absoluë du Comedien pour les plaisirs du spectacle, puisque l'ouurage du Poëte seroit enterré, ou renfermé

TROISIEME

fermé au moins dans les tristes bornes d'vn manuscrit, qui ne peut guere passer que dans deux ou trois ruelles.

J'ay parlé de la difference qui se trouue dans les genies des Autheurs, il y en a de même entre les Acteurs & les Actrices; ce qu'au liure precedent ie n'ay pas assez touché. Comme les talens sont diuers, l'vn n'est propre que pour le serieux, l'autre que pour le Comique & Iodelet auroit aussi mal reüssi dans le rôle de *Cinna*, que Bellerose dans celuy de *Dom Iaphet d'Armenie*. Il est rare de voir vn Acteur exceller dans les deux genres, & dans tous les caracteres, & le Theâtre n'a guere eu qu'vn Montfleury qui s'est rendu Illustre en toutes manieres.

2. Difference des genies entre les Comediens.

nieres. Aussi auoit il de l'esprit infiniment, & il s'en est fait vne large effusion dans sa famille. Les Troupes vsent en cecy d'vne iuste œconomie, & les Comediens se faisant iustice les vns aux autres partagent entre eux les rôles selon leur capacité. Celuy-cy prend les Roys, celuy-là les Amoureux, & les plus habiles ne dedaignent point de prendre vn Suiuant, s'il est necessaire. S'ils en vsent autrement, & si dans la distribution des rôles ils ont d'autres veües que le bien commun, & de la Troupe, & du Poëte, & de l'Auditeur, ils en sont blamez; ce qui arriue quelquefois dans les Troupes de Paris, & tres souuent dans celles de la Campagne. Il en est de même des
femmes,

femmes, dont les vnes sont propres pour des rôles emportez, les autres pour des rôles tendres; & comme il n'y en a pas vne qui ne soit bien aise de passer toûjours pour jeune, elles ne s'empressent pas beaucoup à representer des Sisigambis. Il est de l'art du Poëte de ne produire des meres que dans vn bel âge, & de ne leur pas donner des fils qui puissent les conuaincre d'auoir plus de quarante ans. Pour dire les choses comme elles sont, & à la Comedie, & par tout ailleurs, il y a de la peine à regler les femmes, & les hommes en donnent moins.

Le Comedien & le Poëte font de la sorte vn excellent Composé, & sont, à le bien

3. Excellent Com-pren

posé du Poëte & du Comedien. prendre, le corps & l'ame de la Comedie. Le Poëte est la forme substantielle, & la plus noble partie, qui donne l'estre & le mouvement à l'autre: le Comedien est la matiere, qui revêtüe de ses accidens ne touche pas moins les sens que l'esprit de qui elle reçoit son action. C'est ce qui doit aisement persuader, qu'ils sont d'aussi ancienne origine l'vn que l'autre, & que dés qu'ils s'est parlé au Monde de Comedie, il s'est parlé de Poëtes & de Comediens. I'ay donné aux premiers tout le Liure precedent, ie denoüe celuy cy aux autres, c'est à dire aux Comediens de France, & particulierement à ceux qui composent les deux Troupes de Paris.

Paris. Leurs Predeceſſeurs ſont ſortis de la Grece, & ayant paſſé en Italie ſe ſont depuis répandus dans les autres Prouinces de l'Europe, où ils ont áquis de la reputation, & l'ápuy de tous les Princes. Il eſt aiſé de croire que leur Gouuernement a ſouuent changé de face, & qu'ils ſe ſont ácommodez aux temps & aux coûtumes des lieux ; ils n'ont pas toûjours obſerué les mémes loix, & nos Comediens François dont il s'agit ſeulement, ont fondé leur petit Eſtat ſur d'aſſez bonnes maximes.

Mais auant que d'aller plus loin, & d'expliquer à fond la maniere dont les Comediens ſe gouuernent en ce qui regarde l'intereſt public, voyons comme ils ſe conduiſent

sent dans le particulier; & puisqu'il est vray que dans le Monde chaque Famille est vne petite Republique, & vne image du Gouuernement des grans Estats, il est bon d'examiner dans la matiere que ie traite, si les parties répondent au tout, & si entre les Comediens chaque pere de famille conduit sa maison auec autant d'ordre, qu'ils en áportent tous ensemble à bien conduire l'Estat. Ie ne suis ny Poëte, ny Comedien: mais i'ay auec les honnestes gens beaucoup de passion pour la Comedie, i'honore fort ceux qui l'inuentent, & i'aime fort ceux qui l'executent, ce qui m'oblige d'en donner icy vn portrait fidelle pour detromper les esprits qui se laissent
aller

aller au torrent des opinions vulgaires, qui ne sont pas toujours apuyées sur la verité.

Il n'y a point de profession au Monde autorisée par le Souuerain, qui ne soit iuste & vtile, & qui n'ayt pour but le bien public. Cela ne va que du plus au moins, & c'est vne de ces erreurs populaires de croire que la Comedie ayt en soy quelque chose de blâmable, & que les Comediens soient moins à estimer que ceux qui ne le sont pas. J'entens par la Comedie, celle qui est purgée de tous sales equiuoques & de mechantes idées; & par les Comediens j'entens ceux qui viuent moralement bien, & qui parmy les deuots, (à

4. Interests des Comediens apuyez par les declarations du Souuerain.

la Comédie prés, dont ils se declarent ennemis) passeroient pour fort honnestes gens dans le monde. Ie n'estime point vn Comedien dont la vie est dereglée, & j'estime aussi peu toute autre personne de quelque profession qu'elle puisse estre, qui passe de même les bornes de l'honnesteté. L'honneste homme est honneste homme par tout, & le grand & facile accez que les Comediens ont auprés du Roy & des Princes, & de tous les Grands Seigneurs qui leur font caresse, doit fort les consoler de se voir moins bien dans les esprits de certaines gens, qui au fond ne connoissent ny les Comediens ny la Comedie, ou qui affectent de ne les connêtre pas. Pour
moy

moy qui les ay assez hantez, ie dois auoüer que ie n'ay pas trouué moins de plaisir chez eux dans leur honneste conuersation, que dans leur Hostel à la representation de leurs Comedies.

Quoy que la profession des Comediens les oblige de representer incessamment des intrigues d'amour, de rire & de folâtrer sur le Theâtre; de retour chez eux ce ne sont plus les mémes, c'est vn grand serieux & vn entretien solide; & dans la conduite de leurs familles on découure la méme vertu & la méme honnesteté que dans les familles des autres Bourgeois qui viuent bien. Ils ont grand soin les Dimanches & les Festes d'assister aux exercices de pieté,

5. Leur assiduité aux exercices pieux.

pieté, & ne representent alors la Comedie qu'apres que l'Office entier de ces jours là est acheué, lequel comme chacun sçait, commence la veille aux premieres Vespres, & finit le lendemain aux secondes; de sorte, qu'on ne peut leur reprocher, qu'ils ayent moins de respect que d'autres pour le Dimanche & les Festes, puisqu'alors le seruice de l'Eglise est acheué, & que le Peuple qui ne peut pas toûjours auoir l'esprit tendu à la deuotion va chercher quelques diuertissemens honnestes. Que si on trouue mauuais qu'ils prennent cette licence, il n'est pas iuste de crier contre eux plus que contre d'autres gens; à qui on ne dit mot, quoy que toute l'a‑
présdinée

TROISIÈME. 133

presdinée du Dimanche ils viennent ou sert plusieurs lieux destinez au divertissement du public, & où il y a moins à profiter qu'au Theâtre. Mais aux Festes solennelles, & dans les deux semaines de la Passion les Comediens ferment le Theâtre, ils se donnent particulierement durant ce temps là aux exercices pieux, & aiment sur tout la predication, qui est vn des plus vtiles. Quelques vns d'entre eux m'ont dit, que puis-qu'ils auoient embrassé vn genre de vie qui est fort du monde, ils deuoient hors de leurs occupations trauailler doublement à s'en detacher, & cette pensée est fort Chrestienne. Aussi la charité qui couure vne

multitude

6.
Leurs aumosnes.

multitude de pechez est fort en usage entre les Comediens, ils en donnent des marques assez visibles, ils font des aumônes & particulieres & generales, & les Troupes de Paris prennent de leur moument des boîtes de plusieurs hospitaux, & maisons Religieuses, qu'on leur ouure tous les mois. I'ay veu méme des Troupes de Campagne, qui ne font pas de grans gains, devoüer aux hospitaux des lieux où elles se trouuent la recette entiere d'vne representation, choisissant pour ce jour là leur plus belle piece pour attirer plus de monde.

7.
L'education de leurs enfans.

La bonne education de leurs enfans ne doit pas estre oubliée, & les familles de Comediens que i'ay connües à Paris

TROISIEME.

Paris ont esté eleuées auec grand soin; l'ordre en toutes choses estoit obserué, les garçons instruits dans les belles connoissances, les filles occupées au trauail, la table bonne sans y auoir rien de superflu, la conuersation honnête durant le repas, & en quoy que ce fust je n'ay point trouué de distinction entre leurs maisons & celle d'vn Bourgeois la mieux reglée. S'il se trouue dans la Troupe quelques personnes qui ne viuent pas auec toute la regularité qu'on peut souhaiter; ce defaut ne rejallit pas sur tout le Corps, & c'est vn defaut commun à tous les Estats & à toutes les familles. Ces personnes là n'y sont souffertes que par l'excellence d'vn merite singulier

8. Leur soin à ne receuoir entre eux que des gens qui viuent bien.

gulier dans la Profession ; ce qui en pareil cas force bien d'autres Communautez à la necessité de souffrir ce qu'elles ne peuuent empescher sans détruire leurs auantages. Aussi puis-ie dire que quand il s'agit de receuoir dans la Troupe vn Acteur nouueau, ou vne nouuelle Actrice, on n'examine pas seulement si la personne est pourueüe des qualitez necessaires pour le Theâtre, d'vn grand naturel, d'vne excellente memoire, de beaucoup d'esprit & d'intelligence, d'vne humeur commode pour bien viure auec ses camarades, & de zele pour le bien public, qui se détache de tout interest particulier : mais on souhaitte aussi que les bonnes mœurs acompagnent ces bonnes

TROISIEME. 137
nes qualitez, & qu'il ne s'introduise dans la Troupe ny homme ny Femme qui donne scandale, ce qui se void rarement, car tous les bruits qui courent sur ces matieres de tous les endroits du monde sont le plus souuent tres faux. Il est donc vray que les familles des Comediens sont ordinairement tres bien reglées, qu'on y vit honnestement; & c'est sur ce pied là que les gens raisonnables en font estat, qu'ils les traittent auec ciuilité & les apuyent dans les occasions de tout leur credit.

J'aurois tort de passer icy sous silence le glorieux témoignage qu'vn des premiers Magistrats de France rendit il y a quelques années aux

9- Témoignage auantageux que leur rend

Come

un des premiers Magistrats de France.

Comediens de Paris; Que l'on n'auoit jamais veu aucun de leur Corps donner lieu aux rigueurs de la justice; ce qu'en tout autre Corps, quelque considerable qu'il puisse estre, on auroit de la peine à rencontrer. Aussi n'a-t-on pas dedaigné de tirer d'entre eux des gens pour remplir de hautes charges de justice, & même pour seruir l'Eglise & monter jusqu'à l'Autel dans les Societez & seculieres & Religieuses, dequoy il se peut produire des exemples tout recens.

10. Leurs prerogatiues.

Mais vne des plus fortes raisons qui doit porter toute la France à vouloir du bien aux Comediens, est le plaisir qu'ils donnent au Roy pour le delasser quelques heures de ses

ses grandes & heroïques occupations. Qui aime son Roy aime ses plaisirs; & qui aime ses plaisirs aime ceux qui les luy donnent, & qui ne sont pas des moins necessaires à l'Estat. Aussi void on le Roy apuyer les Comediens de son autorité, & leur donner des Gardes, quand ils en demandent. Il leur est permis d'entrer au petit coucher, & Moliere ayant esté valet de chambre du Roy, ayant fait le lit du Roy, cet exemple & les autres que i'ay produits nous persuadent assez que les Comediens peuuent estre admis aux charges à la Cour, à la Ville & dans l'Eglise, sans que la Profession qu'eux où leurs peres ont suiuie, & qu'ils quittent alors, leur serue d'obstacle.

cle. Enfin comme dans toutes sortes de professions il y a des gens qui viuent bien, & à qui il peut venir de saintes pensées, il est sorti vn Martyr d'entre les Comediens, & vn saint Genest dont l'Eglise celebre la feste le 31. d'Aoust, a fini ses iours par vne tres glorieuse Tragedie. Toutes ces raisons suffiroient pour aquerir aux Comediens l'aprobation generale : Mais i'en ay encore d'autres, & elles ne seront peut estre pas rejettées par nos seueres Censeurs.

11. Auantages qu'en reçoiuent les ieunes gens & les Orateurs sacrez.

Il n'y a point de Pere de Famille, quelque seuere qu'il puisse estre à ses enfans, qui n'auoüe auec moy, que sans les Comediens mille ieunes gens qui les vont voir & passent innocemment tantost à

vn

un hostel, & tantost à l'autre, d'eux ou trois heures d'une apresdinée, iroient perdre ce tems là en des lieux de debauche, où leur ieunesse les emporteroit faute d'ocupation, & y laisser beaucoup plus d'argent qu'à la Comedie, où ils peuuent à la fois s'instruire & se diuertir. Et c'est, comme i'ay dit, cette consideration qui a porté principalement les anciennes Republiques les mieux policées à autoriser la Comedie.

Pourquoy me tairois-ie de l'auantage que les Orateurs Sacrez tirent des Comediens, auprés de qui, & en public, & en particulier ils se vont former à vn beau ton de voix & à vn beau geste, aides necessaires au Predicateur pour toucher

cher les cœurs, dont la dureté veut estre amolie par la chaleur du discours & la grace auec laquelle il est prononcé.

Si les Comediens viuent honnestement dans leurs familles, ils viuent fort ciuilement entre eux, ils se visitent & font ensemble de petites rejoüissances; mais auec moderation, & peu souuent, de peur que trop de frequentation n'attire le mépris ou la debauche.

12. Leurs belles Coutûmes.
Entre les traits de leur Politique, celuy-cy merite d'estre remarqué. Ils ne veulent point souffrir de pauures dans leur Estat, & ils empeschent qu'aucun de leur Corps ne tombe dans l'indigence. Quand l'âge ou quelque indisposition oblige vn Comedien de se retirer,

retirer; la personne qui entre en sa place est tenuë de luy payer sa vie durant vne pension honneste, de sorte que dés qu'vn homme de merite met le pied sur le Theâtre à Paris, il peut faire fond sur vne bonne rente de trois ou quatre mille liures tandis qu'il trauaille, & d'vne somme suffisante pour viure quand il veut quitter. Coûtume tres loüable, qui n'auoit lieu cy deuant que dans la Troupe Royale, & que celle que le Roy a établie depuis peu veut prendre pour vne forte base de son affermissement. Ainsi dans les Troupes de Paris les places sont comme erigées en charges, qui ne sçauroient manquer; & à l'Hostel de Bourgogne, quand vn Acteur ou vne

vne Actrice vient à mourir, la Troupe fait vn present de cent pistoles à son plus proche heritier, & luy donne dans la perte qu'il a faite vne consolation plus forte que les meilleurs complimens. Il est glorieux aux Comediens du Roy d'en vser ainsi, & que ceux qui ont blanchi entre eux dans le seruice, ayent de quoy s'entretenir honorablement jusqu'à la fin de leurs iours.

13. Difference entre les Troupes de Paris & celles de la Campagne. C'est à ce grand auantage qu'aspirent les Comediens de Prouince, & les Troupes de Paris sont leurs Colonnes d'Hercule, où ils bornent leurs courses & leur fortune. Cette belle condition ne se peut trouuer entre eux, parce que leurs Troupes, pour la

la plus part, changent souuent, & presque tous les Caresmes. Elles ont si peu de fermeté, que dés qu'il s'en est fait vne, elle parle en même temps de se desunir, & soit dans cette inconstance, soit dans le peu de moyen qu'elles ont d'auoir de beaux Theâtres & des lieux commodes pour les dresser, soit enfin dans le peu d'experience de plusieurs personnes qui n'ont pas tous les talens necessaires, il est aisé de voir la difference qui se trouue entre les Troupes fixes de Paris, & les Troupes ambulantes des Prouinces.

Voila de quelle maniere les Comediens se conduisent dans leurs familles & entre eux mêmes : voyons maintenant
G com

comme ils conduisent ensemble leur petit Estat, quelle est la forme de leur gouuernement, & s'ils vsent au dedans & au dehors d'vne sage Politique.

14. Forme du Gouuernement des Comediés.

Il n'y a point de gens qui aiment plus la Monarchie dans le monde que les Comediens, qui y trouuent mieux leur conte, & qui témoignent plus de passion pour sa gloire: mais ils ne la peuuent souffrir entre eux, ils ne veulent point de maître particulier, & l'ombre seule leur en feroit peur. Leur Gouuernement n'est pas toutefois purement Democratique, & l'Aristocratie y a quelque part. Ce gouuernement comme celuy de toutes les autres Societez est vne maniere de Republique fondée sur

sur des loix d'autant plus iustes, qu'elles ont pour but le bien public, de diuertir & d'instruire, ce que i'ay fait voir au premier Liure, & ce qui se verra encore mieux en celuy-cy. L'authorité de l'Estat est partagée entre les deux sexes, les femmes luy estant vtiles autant ou plus que les hommes, & elles ont voix deliberatiue en toutes les affaires qui regardent l'interest commun. Mais il se rencontre comme ailleurs aux vns & aux autres de l'inegalité dans le merite, ce qui en cause de méme dans les employs & dans les profits. Car enfin il n'est pas iuste que ceux qui rendent peu de seruice à l'Estat ayant les mémes áuantages que ceux qui en rendent

beau

beaucoup, & c'est de là que procede entre eux la distinction des parts, des demy-parts, des quarts & trois quarts de part; en quoy ils obseruent bien souuent vne proportion de bien-seance plûtost qu'vne proportion de merite. Quelquesfois la demy part, & méme la part entiere est ácordée à la femme en consideration du mary, & quelquefois au mary en consideration de la femme; & autant qu'il est possible, vn habile Comedien qui se marie prend vne femme qui puisse comme luy meriter sa part. Elle en est plus honorée, elle a sa voix dans toutes les deliberations, & parle haut, s'il est necessaire, & (ce qui est le principal) le menage en a plus d'vnion &
de

de profit. Il en est de même d'vne bonne Comedienne, à qui il est auantageux d'auoir vn mary capable, & qui ayt aquis de la reputation: mais cela ne se rencontre que rarement, & dans ce petit Estat les mariages vont comme ailleurs, selon que le Destin les conduit. Ces distinctions & de merite & d'employs, & de profits n'empeschent pas qu'ils ne s'entretiennent dans la concorde, & s'il naist quelquefois entre eux des jalousies, l'interest public ne veut pas qu'elles éclatent, ils ont la discretion de les cacher, & les desinteressez prennent soin d'acommoder les petits differens de quelques particuliers, qui ne pourroient croître sans que le Corps en soufrist.

Mais il faut venir au detail des choses, & donner quelque ordre à mon discours. Ie parleray donc premierement des raisons qu'ont les Comediens d'aimer passionnement la Monarchie dans le Monde, & de la haïr mortellement dans leur Corps. Apres ie feray voir comme ce Corps est vne maniere de Republique, & de la plus belle espece; quelle est la fin de son gouuernement, & les áuantages qu'on en peut tirer. En dernier lieu j'exposeray les principales maximes des Comediens, & les traits les plus delicats de leur Politique, soit à l'egard d'eux mémes, soit à l'egard de la Cour & de la Ville, & nous auons des-ja veu comme ils se conduisent dans

dans les affaires qu'ils ont auec les Autheurs.

J'ay eu raison de dire qu'il n'y a point de gens qui aiment plus la Monarchie dans le Monde que les Comediens. Premierement ils sont acoûtumez à representer des Roys & des Princes, à demesler des intrigues de Cour, & vn Estat Republiquain n'en peut fournir de galantes. L'Amour entre Bourgeois & Marchands a peu de delicatesse, il ne produit point de ces grans euenemens qui embelissent la scene, & ces gens là ne sont pas des sujets assez releuez pour en fournir vn de Comedie. D'ailleurs les Comediens tirent de chez les Roys des douceurs qu'ils ne trouueroient pas chez des Bourguemestres,

15. Raisons qu'ils ont d'aimer l'Estat monarchique dans le Monde.

meſtres, qui ne leur pourroient donner ces riches & pompeux ornemens faits pour des Entrées, des Carrouſels, & d'autres actions ſolennelles, de quoy les Princes leur ſont liberaux. Depuis la mort du dernier Prince d'Orange, qui entretenoit vne Troupe de Comediens François, elle n'eut pas grande ſatisfaction en cette partie des pays bas où il commandoit, & elle trouua mieux ſon conte à Bruxelles auprés de la Cour.

16. Grande difference des Royaumes & des republiques pour les plaiſirs de la vie.

Mais il n'y a point de Royaume au Monde, où les Comediens ſoient mieux affermis qu'en France, & ils y trouuent des auantages que nul autre Eſtat pour puiſſant qu'il ſoit ne ſçauroit fournir. Tandis que la France eſt en guerre

guerre au de hors auec l'Etranger, la paix & la joye regnent toûjours au dedans, la Comedie va son même train, le Parterre, l'Amphitheatre, les Loges, tout est plein de monde, & les Acteurs ont souuent de la peine à se ranger sur le Theâtre, tant les aîles sont remplies de gens de qualité qui n'en peuuent faire qu'vn riche ornement. Mais dés qu'vne Republique est en armes, quelque bonne opinion qu'elle ayt de ses forces, tous les diuertissement y cessent d'abord, les Theâtres sont fermez, & les peuples dans vne áprehension continuelle que l'Ennemy ne vienne joüer chez eux de sanglantes Tragedies. Sans parler de la guerre, il ne se void jamais de

Comediens dans l'vne des trois grandes Republiques de l'Europe; & dans tout l'Empire, qui est vn Gouuernement meslé du Monarchique & de l'Aristocratique, & qui tient plus du dernier, il ne se trouue que deux ou trois Troupes de Comediens du Pays, qui sont fort peu occupées. Les seuls Ducs de Brunsuic qui sont splendides en toutes choses, qui ont de l'esprit infiniment, & qui sçauent gouster tous les honnestes plaisirs, entretiennent depuis plusieurs années, vne bonne Troupe de Comediens François, comme fait depuis peu l'Electeur de Bauiere, dont la Cour est magnifique. Mais en diuers voyages que i'ay faits dans toutes les Cours

de

de l'Empire, ie n'ay veu des Comediens nulle part qu'à Vienne, à Prague, à Munich & en Lunebourg. Ajoûtons que naturellement les Comediens aiment le plaisir, estant juste qu'ils en prennent, puis qu'ils en donnent aux autres, & que dans les Républiques les plaisirs sont fades, & qu'il ny en a pas de toutes les sortes comme dant les Monarchies, où les honnestes libertez sont plus étendües, & où l'on n'exige pas des peuples vne si grande regularité.

Enfin dans vn Royaume les Comediens ont à qui faire agreablement la Cour; le Roy, la Reine, les Princes, les Princesses, & les Grands Seigneurs; & c'est dans ces soins & les respects qu'ils leur rendent

dent qu'ils aprennent à se former aux belles mœurs, & à l'habitude des grandes actions qu'ils doiuent representer sur le Theâtre. Mais vne Republique, où le premier des Magistrats ne fait pas plus de bruit qu'vn simple Bourgeois, ils n'ont personne à voir, & il me souuient qu'en tout Amsterdam, l'vne des plus grandes & plus riches Villes de l'Vniuers, les Comediens François n'auoient qu'vne seule Dame de qualité & d'esprit qui les apuyoit de son credit; ils la voyoient quelquefois, & quoy qu'elle fust femme d'vn des plus considerables & plus riches Bourguemestres, sa maison, ny son train ne faisoient pas plus de bruit qu'il s'en fait chez vn Marchand.

Mais

TROISIEME.

Mais si le sejour des Republiques n'est pas le fait des Comediens, le Gouvernement Republiquain leur plaist fort entre eux, ils n'admettent point de Superieur, le nom seul les blesse, ils veulent tous estre égaux, & se nomment camarades. Il est vray que leur Gouvernement est de la plus belle espece, qu'il s'en faut peu qu'il ne soit entierement Aristocratique, & que ceux d'entre eux qui ont le plus de merite ont aussi dans l'Estat le plus de credit. Les autres suiuent aisement, & s'abandonnent à leur conduite. Il arriue quelquefois qu'entre les Principaux il se forme deux partis, & chacun des autres suit alors celuy où son interest le porte.

Mais.

17. Les Comediés aiment entre eux le Gouuernement Republiquain.

Mais ce qui arriue entre les Comediens, arriue dans tous les Estats des mieux policez, & même dans les Societez les plus parfaites; qui semblent auoir rompu tout commerce auec le Monde; & si leur petit Estat ne peut estre exent de factions, l'interest public l'emporte toûjours, & de ce côté là ils viuent dans vne parfaite intelligence.

18. Toutes les Troupes de Comediens, tant les Sedentaires qui ne quitent point Paris, que les Ambulantes qui visitent les Prouinces, & que l'on ápelle Troupes de Campagne, ne font pas vn même Corps de Republique, chaque Troupe fait bande à part, elles ont leurs interests separez, & n'ont pû venir encore

Leurs Troupes font chacune vn Corps à part.

core à vne étroite alliance. Quoy que leurs mœurs & coûtumes soient pareilles, & qu'elles obseruent les mêmes loix, elles n'ont point d'Amphictions ny de Conseil General, comme les sept Villes de la Grece; en vn mot ce ne sont pas des Estats Confederez, ny qui se veuillent beaucoup de bien l'vn a l'autre. I'ay promis de ne pas flater, & de dire les choses comme elles sont. Mais ie trouue qu'il en va de même entre tous les Estats de la Terre, entre toutes les Villes, entre toutes les Familles, & il n'y a rien en cela d'extraordinaire entre les Comediens. Cette emulation que ie feray voir ailleurs tres necessaire & vtile au bien commun, ne va presentement

19. sentement à Paris que d'vn bord de la Seine à l'autre: mais entre les Comediens de Campagne elle s'étend bien plus loin, elle court auec eux toutes les Prouinces du Royaume, & c'est vn malheur pour eux, quand deux Troupes se rencontrent ensemble en même lieu dans le dessein d'y faire sejour. I'en ay veu plus d'vne fois des Exemples, & depuis peu a Lyon, lorsqu'en Nouembre dernier les Daufins, qui sçauent conseruer l'estime generale qu'ils ont aquise, & sont toûjours fort suiuis, ne cederent le terrein que bien tard à vne autre Troupe qui languissoit là depuis plus de trois semaines. Dans ces rencontres chacune des deux Troupes fait sa cabale,

Leur Emulation vtile au Public.

20. *Rencótres fâcheuses de deux Troupes de Prouinces en même Ville.*

bale, sur tout quand elles s'opiniâtrent à representer comme l'on fait à Paris, les mêmes jours & aux mêmes heures; c'est à qui aura plus de partizans, & il s'est veu souuent pour ce sujet des Villes diuisées, comme la Cour le fut autrefois pour *Vranie* & pour *Iob*. Mais j'ay veu aussi des Troupes s'acorder en ces ocasions, se mesler ensemble, & ne faire qu'vn Theâtre; & il me souuient qu'en 1638. cela fut pratiqué à Saumur par deux Troupes que l'on nommoit alors de *Floridor* & de *Filandre*, parce que ces deux Comediens annonçoient, & qu'ils estoient les meilleurs Acteurs. Elles trouuerent plus d'auantage en cet accommodement, & en furent loüées

de

de tous les honnestes gens, qui furent edifiez de leur bonne intelligence.

21. Le soin principal des Comediens est de bien faire leur Cour chez le Roy, de qui ils dependent, non seulement comme sujets, mais aussi comme estant particulierement à sa Majesté, qui les entretient à son seruice, & leur paye regulierement leurs pensions. Ils sont tenus d'aller au Louure quand le Roy les mande, & on leur fournit de carrosses autant qu'il en est besoin. Mais quand ils marchent à Saint Germain, à Cambor, à Versaille, ou en d'autres lieux, outre leur pension qui court toûjours, outre les carrosses, chariots & cheuaux qui leur sont fournis de l'Ecurie, ils ont

Grand soin des Comediens à faire leur Cour au Roy & aux Princes.

22. Leurs priuileges au Louure, & autres maisōs Royales, où ils sour mādez.

ont de gratification en commun mille écus par mois, chacun deux escus par jour pour leur depence, leur gens à proportion, & leurs logemens par Fourriers. En representant la Comedie il est ordonné de chez le Roy à chacun des Acteurs & des Actrices à Paris ou ailleurs, Esté & Hyuer, trois pieces de bois, vne bouteille de vin, vn pain, & deux bougies blanches pour le Loure; & à S. Germain vn flambeau pesant deux liures ; ce qui leur est áporté ponctuellement par les Officiers de la Fruiterie, sur les Registres de laquelle est couchée vne collation de vingt-cinq escus tous les jours que les Comediens representent chez le Roy, estant alors Commensaux.

faux. Il faut ajoûter à ces auantages qu'il n'y a guere de gens de qualité qui ne soient bien aises de regaler les Comediens qui leur ont donné quelque lieu d'estime, ils tirent du plaisir de leur conuersation, & sçauent qu'en cela ils plairont au Roy, qui soûhaite que l'on les traitte fauorablement. Aussi void on les Comediens s'aprocher le plus qu'ils peuuent des Princes & des Grands Seigneurs, sur tout de ceux qui les entretiennent dans l'esprit du Roy, & qui dans les ocasions sçauent les apuyer de leur credit. Generalement ils vsent de grande ciuilité enuers tout le Monde, & particulierement enuers les Autheurs fameux dont ils ont besoin. Pour ceux des

23. Leur ciuilité enuers tout le Monde.

des basses classes, & dont les ouvrages font peu de bruit, ils les soûfrent amiablement, & ne prennent point de leur argent à la porte ; & il y a d'autres gens à qui ils font la même civilité.

Sur l'abus qui fut representé au Roy, lors que mille gens vouloient faire coûtume d'entrer sans payer, ce qui causoit souvent à la porte & au parterre d'etranges desordres; qui degoûtoient le Bourgeois de la Comedie, sa Majesté fit defences expresses à toutes personnes de quelque qualité qu'elles pussent estre de se presenter à la porte sans argent, & permit aux Comediens de prendre des Gardes pour s'óposer aux violences qu'on leur voudroit faire. Ie produiray à la

24. Declaration du Roy en leur faueur.

la fin du Livre la Declaration du Roy du 9. Ianuier 1673. en faueur de la Troupe Royale, qui luy auoit presenté Requeste sur ce sujet. Auant ce bon ordre, la moitié du parterre estoit souuent remplie de gens incommodes, il en entroit aux loges, on voyoit beaucoup de monde & fort peu d'argent. En toutes Professions l'espoir de la recompense est vn grand motif pour porter les gens à bien faire leur deuoir, & quand l'Acteur void son Hostel bien rempli, dans la joye qu'il a d'estre honoré d'vn grand nombre d'Auditeurs, il échaufe son recit, il entre mieux dans les passions qu'il represente, & donne plus de plaisir à ceux qui l'ecoutent.

Ie

Ie viens à l'œconomie ge- 25.
nerale, & à l'ordre que les Leur
Comediens obseruent dans conduite dans
leurs affaires. Ils s'assemblent leurs
souuent pour diuerses occa- affaires.
sions, ou dans leur hostel,
ou quelquefois au logis d'vn
particulier de la Troupe. Tan-
tost c'est pour la lecture des
ouurages que les Autheurs
leur aportent, tantost pour
leur disposition & pour en
distribuer les rôles, ou pour
les repetitions. I'ay parlé au
Liure precedent de ces trois
articles.

Mais ce ne sont pas les 26.
seuls sujets qui obligent les Diuers
Comediens de s'assembler, sujets
Ils s'assemblent encore quand blée.
ils iugent à propos de dresser
vn Repertoire, c'est à dire
vne liste de vieilles pieces
pour

pour entretenir le Theâtre durant les chaleurs de l'Esté & les promenades de l'Automne, & n'estre pas obligez tous les soirs qu'on represente de deliberer à la haste & en tumulte de la piece qu'on doit annoncer. De plus ils s'assemblent tous les mois pour les comptes generaux, qui sont rendus par le Tresorier qui garde le coffre de la Communauté, le Secretaire qui tient les Registres, & le Controleur. Ils s'assemblent encore quand il faut ordonner d'vne piece de machine, & auancer des deniers pour quelque ocasion que ce soit; quand il faut ácroître la Troupe de quelque Acteur ou de quelque Actrice, quand il faut faire des reparations, ou pour quelques

quelques autres causes extraordinaires.

Les Comediens sont quelquefois apelez en visite, ou à la ville, ou à la campagne, quand vn Prince ou vne personne de qualité veut donner chez soy le diuertissement de la Comedie. Alors on fournit à la Troupe des carosses & de toutes choses necessaires, il y a ordre de la receuoir tres ciuilement, on luy fait caresse, & elle ne s'en retourne jamais que tres satisfaite, chacun se piquant de se montrer honneste & Liberal aux Comediens, qui de leur côté n'épargnent rien pour donner de la satisfaction à tout le monde. Ils ne consultent pas s'il leur en coûte beaucoup, & s'ils reçoiuent des douceurs

27. Visites en villes & au voisinage.

H de

de la Cour & de la Ville; s'ils touchent de l'argent & du Roy & du Public, ils n'en abusent pas, ils s'en font honneur, & c'est à qui des Acteurs & des Actrices aura des habits plus magnifiques.

28. *Grande depence en habits.* Cet article de la depence des Comediens est plus considerable qu'on ne s'imagine. Il y a peu de pieces nouvelles qui ne leur coûtent de nouveaux ajustemens, & le faux or, ny le faux argent qui rougissent bien tost n'y estant point employez, un seul habit à la Romaine ira souvent à cinq cens escus. Ils aiment mieux vser de menage en toute autre chose pour donner plus de contentement au Public; & il y a tel Comedien, dont l'equipage vaut plus de dix

dix mille francs. Il est vray que lors qu'ils representent vne piéce qui n'est vniquement que pour les plaisirs du Roy, les Gentils-hommes de la Chambre ont ordre de donner à chaque Acteur pour ses ajustemens necessaires vne somme de cent escus ou quatre cens liures, & s'il arriue qu'vn même Acteur ayt deux ou trois personnages à representer, il touche de l'argent comme pour deux ou pour trois.

Mais ce n'est pas le Theâtre seul qui porte les Comediens à de grans frais; hors des jours de Comedie, ils sont toûjours bien vêtus, & estant obligez de parêtre souuent à la Cour, & de voir à toute heure des personnes de qualité, il leur

est necessaire de suiure les modes, & de faire de nouuelles dépences dans les habits ordinaires; ce qui les empesche de mettre de grosses sommes à interest. Aussi a-t-on veu peu de Comediens deuenir riches, ils se contentent de viure honorablement, & font ceder leurs auantages particuliers à la belle passion qui les domine, & à leur vnique but, qui est de contribuer de toutes leurs forces aux plaisirs du Roy, & de satisfaire toutes les personnes qui leur font l'honneur de les venir voir.

29. *Ordre qui s'obserue dans leurs Hostels.* L'ordre qui s'obserue dans leur Hostel est aussi vne chose à remarquer. Ils ont soin de le tenir toûjours propre, & que rien ne choque la veüe ny

ny sur le Theâtre, ny aux Loges, ny au Parterre. L'hiuer ils tiennent par tout grands feu, ce qui ne s'obseruoit pas anciennement ; & il ne resteroit plus qu'à chercher l'inuention de donner l'Esté quelque rafraîchissement, ce qui n'est pas facile, parce que tout est fermé, & que l'air ne peut entrer. Derriere le Theâtre, & hommes & femmes ont leurs reduits separéz pour s'habiller, & ne trouuent pas mauuais qu'on vienne alors les voir, sur tout quand ce sont des gens connus, dont la presence n'embarasse pas. Durant la Comedie ils obseruent vn grand silence pour ne troubler pas l'Acteur qui parle, & se tiennent modestement sur des sieges aux

H 3 aisles

ailes du Theâtre pour entrer juste ; en quoy ils se peuuent regler sur vn papier attaché à la toile, qui marque les entrées & les sorties.

La Comédie acheuée & le monde retiré, les Comediens font tous les soirs le conte de la recette du iour, où chacun peut assister : mais où d'office doiuent se trouuer le Tresorier, le Secretaire & le Conrôleur, l'argent leur estant aporté par le Receueur du Bureau, comme il se verra plus bas. L'argent conté on leue d'abord les frais iournaliers ; & quelquefois en de certains cas, ou pour aquiter vne dette peu à peu, ou pour faire quelque auance necessaire, on leue en suite la somme qu'on a réglée. Ces articles mis à part,
ce

ce qui reste de liquide est partagé sur le champ, & chacun emporte ce qui luy conuient. Pour les comptes generaux, ils se font, comme i'ay dit, tous les mois, & les loüages de l'Hostel sont payez regulierement tous les quartiers.

Voila en peu de mots tout ce qui se peut dire du gouuernement des Comediens & de leur conduite. Ie ne les ay point flatez, le portrait que i'en ay fait est fidele, & ie n'ay pû le refuser à la priere de plusieurs honnestes gens, qui ont voulu les connêtre à fond pour auoir de quoy les defendre contre de fâcheux Critiques. Il y auroit de l'iniustice à les depeindre autrement. En general ils viuent

30. Le caractere des Comed.es.

H 4 mora

moralement bien; ils sont francs & de bon conte auec tout le monde, ciuils, polis, genereux; ils se deuoüent tout entiers au seruice du Roy & du Public; & en leur fournissant les plus honnestes plaisirs, dont i'ay fait voir & la necessité & les auantages, ils meritent l'áprobation vniuerselle des honnestes gens.

Il s tems de venir à l'établissement des Troupe de Paris, & aux reuolutions de ces deux petits Estats, qui en faisoient trois au commencement de cette année.

31. Establissement de la Troupe Royale.

La Troupe Royale, qui a toûjours tenu ferme, a toûjours eu ses douze mille liures de pension, & qui est paruenuë au plus haut point de sa gloire, a eu comme toutes les autres

tres Societez de fébles commencemens. Elle les doit à vne Confrairie à qui ápartient encore aujourd'huy l'Hostel de Bourgogne, & ce lieu fut destiné pour y representer les plus saints mysteres du Christianisme. C'est ce que nous têmoignent quelques piecés de Theâtre qui nous restent d'vn Docteur de Sorbonne en caracteres Gothiques; & l'on void encore sur le grand portail de cet Hostel vne pierre où sont en relief les Instrumens de la Passion. Cet établissement des Comediens se fit il y a plus d'vn siecle sur la fin du Regne de François I. mais ils ne commencerent à entrer en reputation que sous celuy de Louis XIII. lors que le grand Cardinal de

H 5 Riche

Richelieu Protecteur des Muses témoigna qu'il aimoit la Comédie, & qu'vn Pierre Corneille mît ses vers pompeux & tendres dans la bouche d'vn Montfleury & d'vn Bellerose, qui estoient des Comédiens acheuez. Le Cid dont le merite s'attira de si nobles ennemis, & les Horaces, que le même Cid eut plus à craindre, parce que leur gloire alla plus loin que la sienne, furent les deux premiers ouurages de ce Grand Homme qui firent grand bruit; & il a soûtenu le Theâtre jusques à cette heure de la même force. La Troupe Royale prenant cœur aux grans aplaudissemens qui acompagnoient la representation de ses admirables pieces, se fortifioit de

de jour en jour; d'autant plus qu'vne autre Troupe du Roy qui residoit au Marais, & où vn Mondori excellent Comedien attiroit le Monde, faisoit tous ses efforts pour aquerir de la reputation; & il arriua que Corneille quelque temps apres luy donna de ses ouurages. Mais lors qu'vne troisiefme Troupe vint se poster au Palais Royal, & qu'elle y eut fait bruit par le merite extraordinaire d'vn homme qui l'a seul entretenue par ses ouurages, qui executoit son rôle d'vne maniere admirable, & qui charmoit egalement la Cour & la Ville dont il estoit fort aimé, cela ne pût produire qu'vn bon effet, & que causer vne forte emulation aux deux autres

Troupes, qui mirent tout en vſage pour ſoûtenir leur ancienne reputation. La juſtice & la bienſeance demandoient que ces trois petits Eſtats fuſſent amis, & que chaque particulier n'euſt d'autre veüe que l'auantage commun du Corps où il ſe trouuoit vni: mais la gloire mal menagée, l'ambition trop forte, & le deſir d'aquerir faiſoient que ces trois Troupes ſe regardoient toûjours d'vn œil d'enuie, la proſperité de l'vne donnant du chagrin à l'autre; & même qu'entre les particuliers l'intelligence n'eſtoit pas des plus eſtroites.

32. Fortes jalouſies entre les Troupes.

33. Petits ſtratagemes.

Ie dois loüer les Comediens en ce qu'ils ont de loüable, mais je ne dois pas les flater en ce qu'ils ont de defectueux.

fectueux. Ils taschent quelquefois de se nuire l'vn l'autre par de petits stratagemes; mais ils ne viennent iamais à vn grand éclat. Quand vne Troupe promet vne piece nouuelle, l'autre se prepare à luy en óposer vne semblable, si elle la croit à peu pres d'egale force; autrement il y auroit de l'imprudence à s'y hazarder. Elle la tient toute preste pour le jour qu'elle peut decouurir que l'autre doit representer la sienne, & a de fideles espions, pour sçauoir tout ce qui se passe d'ans l'Estat voisin. Dailleurs chaque Troupe tasche d'attirer les fameux Autheurs à son parti, & de denuer de ce necessaire ápuy le party contraire. Les Comediens ont encore quelques
autres

autres maximes de cette nature, que ie blameroi d'auantage, si ces petites jalousies ne leur estoient communes auec toutes les Societez. Mais, comme ie l'ay dit, ces differens interests causent des emulations auantageuses à ceux qui frequentent le Theâtre, & vne Troupe venant à s'affeblir par quelque rupture, l'autre en profite & s'en fortifie, & l'Auditeur de costé ou d'autre y trouue son conte, & est toûjours satisfait.

Nous auons veu depuis peu d'années dans la Troupe Royale deux Illustres Comediens, Montfleury & Floridor, de qui i'ay parlé plus haut, la gloire du Theâtre, & les grans modeles de tous ceux qui s'y veulent deuoüer.

Ie

Ie les ay connus particuliere-
ment l'vn & l'autre, ils ont laiſ-
ſé chacun vne famille tres
ſpirituelle & bien eleuée; &
comme ils auoient l'air noble
& toutes les inclinations tres
belles, comme ils eſtoient po-
lis, genereux & d'agreable en-
tretien, toute la Cour en fai-
ſoit grand cas. Floridor eſtoit
particulierement connu du
Roy, qui le voyoit de bon
œil, & daignoit le fauoriſer
en toutes rencontres.

NOMS

Des Acteurs & Actrices, Qui composent presentement La Troupe Royale, Par ordre d'ancienneté.

Acteurs & Actrices qui composent presentement la Troupe Royale.

34. LES SIEVRS.

De Haute roche.
De la Fleur.
Poisson.
De Brecourt.
De Champmeslé.
De la Tuilerie.
De la Toriliere.
Le Baron.
De Beauual.
Les D^{lles}.
De Beauchâteau.
Poisson.

TROISIEME.

Poisson.
Dennebaut.
De Brecourt.
De Champ meslé.
De Beauual.
De la Tuilerie.

Retirez de la même Troupe,
& qui touchent pension.

Le Sieur.
De Villiers.
Les Dlles.
De Bellerose.
De Montfleuri.
De Floridor.

CATALOGVE

Des Comediens Autheurs
de la même Troupe, &
de leurs Oûurages.

HAVTEROCHE

L'Amant qui ne flate point.

Le

Le Soupé mal aprefté.
Crifpin Medecin.
Le Deuil.
Les Apparences trompeufes,
 ou les Maris Infideles.

POISSON.

Le Sot Vangé.
Le Baron de la Craffe.
Le Fou raifonnable.
L'Apreffoûpée des Auberges.
Le Poëte Basque.
Les Mofcouites.
La Hollande Malade.
Les Femmes Coquetes.
L'Académie Burlefque.

BRECOVRT.

La Feinte mort de Iodelet.
Le Ialoux Inuifible.
La Noce de Village.

CHAMP

CHAMPMESLE.

Les Grisetes.
L'Heure du Berger.
.

LA TORILIERE.

Cleopatre, ou la mort de Marc-Antoine.

DE VILLIERS retiré.

Le Festin de Pierre.
Les trois Visages.
Les Ramonneurs.
L'Apotiquaire devalizé.

DE MONTFLEVRY mort.

Asdrubal.

La pluspart de ces Autheurs ont fait d'autres ouurages, qui ont esté bien receus; comme Hauteroche plusieurs *Nouvelles*

les & Historietes; Brecourt, Loüange au Roy sur l'Edit des Duels, &c.

35. Nouuelle Troupe du Roy.

La Troupe du Roy, établie en son Hostel de la rüe Mazarine, dite autrement des fossez de Nesle, est à present si bien assortie, si forte en nombre d'Acteurs & d'Actrices dont le merite est connu; & si bien ápuyée de l'affection des plus celebres Autheurs, qu'on ne peut attendre de son établissement qu'vn magnifique succez. De plus elle est en possession d'vn tres beau lieu, & d'vn Theâtre large & profond pour les plus grandes machines. Cette belle Troupe qui s'est heureusement rassemblée du fameux debris de deux autres qui auoient regné quelque temps auec reputation,

commença

TROISIEME. 189

commença de se montrer au Public vn Dimanche 9. Iuillet de l'année derniere 1673. & la grande assemblée qui se trouua ce jour là à son Hostel, & qui s'y est veüe les iours suiuans ne peut que luy estre vn bon augure, & luy promettre vne longue felicité. Pour bien instruire le Lecteur de son établissement, il faut de necessité donner icy le tableau des deux Corps qui y ont contribué, & sçauoir quelle a esté la face de la Troupe du Marais, & celle de la Troupe du Palais Royal durant les années de leur Regne.

La Troupe des Comediés du Roy établie au Marais en 1620. s'y est maintenüe plus de cinquante ans, & a toûjours esté pourueüe de bons Acteurs & d'excel

36. Histoire de la Troupe du Marais.

d'excellentes Actrices, à qui les plus celebres Autheurs ont confié la gloire de leurs ouurages, & dont les deux autres Troupes ont sceu profiter en diuers temps. Cette Troupe n'auoit qu'vn defauantage, qui estoit celuy du poste qu'elle auoit choisi à vne extremité de Paris, & dans vn endroit de rüe fort incommode. Mais son merite particulier, la faueur des Autheurs qui l'apuyoient, & ses grandes pieces de machines surmontoient aisement le degoust que l'eloignement du lieu pouuoit donner au Bourgeois, sur tout en hyuer, & auant le bel ordre qu'on a aporté pour tenir les rües bien éclairées iusques à minuit, & nettes par tout & de
boüe

boüe & de filous. Cette Troupe alloit quelquefois passer l'Esté à Roüen, estant bien aise de donner cette satisfaction à vne des premieres Villes du Royaume. De retour à Paris de cette petite course dans le voisinage, à la premiere affiche le Monde y couroit, & elle se voyoit visitée comme de coûtume.

Il est arriué de temps en temps de petites reuolutions dans cette Troupe, comme dans celle du Palais Royal; & toûjours causées par quelques mécontentemens des particuliers, ou par quelques interests nouueaux, chacun en ce Monde allant à son but, & se mettant peu en peine du bien du prochain. D'ailleurs nous aimons tous naturellement le change

37. Ses reuolutions & sa cheutre.

changement, & la diversité plaist, quoy que nous ne trouuions pas en tous lieux mémes auantages. Il y a eu de bons Comediens qui ont quitté le Marais, où ils estoient estimez, sans nulle necessité, & de gayeté de cœur, le poste de Paris leur plaisant moins alors que la liberté de la campagne. L'homme n'est content que par fantaisie, & c'est l'estre assez que s'imaginer de l'estre. Mais la plus grande reuolution de la Troupe du Marais a esté l'abandonnement du lieu, & sa jonction auec la Troupe du Palais Royal. Auant que de toucher ce grand changement, il faut donner aussi l'histoire de cette troisiéme Troupe, dont le regne a esté court, mais qui a esté fort glorieux.

La

TROISIEME. 193

La Troupe du Palais-Royal 38.
fut établie sur la fin de l'année Regne
1659. apres que les principa- de la
les personnes qui la compo- Trou-
soient eurent fait connêtre pe du
leur merite quelques années Palais
auparauant, à Paris sur les fos- Royal.
sez de Nesle & au quartier de
S. Paul, à Lyon & en Langue-
doc, où cette Troupe entre-
tenüe alors de Monsieur le
Prince de Conty qui aimoit
passionnement la Comedie, &
prenoit plaisir à en fournir des
sujets, aquit auec sa faueur
l'estime & la bienveuillance
des Estats de la Prouince. Mo-
liere, du Parc, de Brie & les
deux freres Bejar auec les
Dlles Bejar, de Brie & du Parc
composoient alors la Troupe,
qui passoit auec raison pour la
premiere & la plus forte de la

I campa

campagne. Le mérite extraor-
dinaire de Iean Baptiste Mo-
liere qui la soûtenue à Paris
quatorze ans de suite auec tant
de gloire, luy donna vne en-
tiere facilité à s'y établir. Du
Croisy qui auoit paru auec re-
putation dans les Prouinces
à la teste d'vne Troupe ; & la
Grange dont le merite est con-
nu, se joignirent alors à celle
que Moliere conduisoit, & qui
ne put que se bien trouuer de
ce renfort. Elle eut dabord la
faueur du Roy, de Monsieur
son Frere Vnique, & des plus
Grands de la Cour ; & apres
auoir occupé quelque temps
la Salle du petit Bourbon, où
elle s'acommoda auec les Ita-
liens, qui en estoient les pre-
miers en possession ; Le Theâ-
tre du Palais Royal luy fut
ouuert,

ouvert, & le luy seroit encore, si Moliere qui le soûtenoit eut d'avantage vécu.

Le Palais Royal commença donc de faire grand bruit, & d'attirer le beau monde, quand Moliere en suite de son *Etourdi*, de ses *Pretieuses Ridicules*, & de son *Cocu Imaginaire*, donna son *Ecole des Maris*. Il sceut si bien prendre le goust du siecle & s'acommoder de sorte à la Cour & à la Ville, qu'il eut l'aprobation vniuerselle de costé & d'autre, & les merueilleux ouurages qu'il a faits depuis en prose & en vers ont porté sa gloire au plus haut degré, & l'ont fait regretter generalement de tout le monde. La Posterité luy sera redeuable auec nous du secret qu'il a

39. Eloge de Moliere.

trouué

trouué de la belle Comedie, dans laquelle chacun tombe d'acord qu'il a excellé sur tous les anciens Comiques, & sur ceux de nôtre temps. Il a sceu l'art de plaire, qui est le grand art, & il a chastié auec tant d'esprit & le vice & l'ignorance, que bien des gens se sont corrigez à la representation de ses ouurages pleins de gayeté; ce qu'ils n'auroient pas fait ailleurs à vne exhortation rude & serieuse. Comme habile Medecin il deguisoit le remede, & en ostoit l'amertume, & par vne adresse particuliere & inimitable il a porté la Comedie à vn point de perfection qui l'a rendüe à la fois diuertissante & vtile. C'est aujourd'huy à qui des deux Troupes s'áquitera le mieux de

de la représentation de ses excellentes pieces, où l'on voit courir presque autant de monde que si elles avoient encore l'avantage de la nouueauté; & je sçais que tous les Comediens generalement qui reuerent sa memoire, comme ayant esté & vn tres Illustre Autheur, & vn Acteur exellent, luy donnent tous les eloges imaginables, & encherissent à l'enui sur ce que j'en dis. Car enfin Moliere ne composoit pas seulement de beaux ouurages, il s'aquitoit aussi de son rôle admirablement, il faisoit vn compliment de bonne grace, & estoit à la fois bon Poëte, bon Comedien, & bon Orateur, le vray Trismegiste du Theâtre. Mais outre les grandes qualitez necessaires

au

au Poëte & à l'Acteur ; il possedoit celles qui font l'honneste homme, il estoit genereux & bon ami, civil & honorable en toutes ses actions, modeste à recevoir les eloges qu'on luy donnoit ; sçavant sans le vouloir parêtre, & d'vne conversation si douce & si aisée, que les premiers de la Cour & de la Ville estoient ravis de l'entretenir. Enfin il auoit tant de zele pour la satisfaction du Public, dont il se voyoit aimé ; & pour le bien de la Troupe qui n'étoit soutenuë que par ses trauaux, qu'il tascha toute sa vie de leur en donner des marques indubitables. Il mourut au commencement du Caresme de l'année derniere 1673. infiniment regretté de la Cour &
de

de la Ville ; & la Troupe s'étant remife auec peine de l'étourdiffement qu'elle receut d'vn fi rude coup, remonta quinze jours apres fur le Theâtre.

Ie viens à la rupture des deux Troupes du Palais Royal & du Marais, qui aujourd'huy n'en font qu'vne, & à l'hiftoire de leur jonction, dont les circonftances font affez particulieres. Le Palais Royal s'attendoit apres Pafques de redonner au Public la reprefentation du *Malade Imaginaire*, dernier ouurage de Moliere acompagné de danfes & de mufique, & que tout Paris fouhaittoit de voir. Mais quatre perfonnes de cette Troupe s'eftant engagées auec l'Hoftel de Bourgogne, & fe

Ionctió desdeux Troupes du Palais Royal & du Marais.

trouuant en poſſeſſion des premiers rôles de beaucoup de pieces, ceux qui reſtoient furent hors d'eſtat de continuer. Il ſe fit de part & d'autre des voyages à la Cour, chacun y eut ſes Patrons aupres du Roy; le Marais ſe remuoit de ſon coſté & comme Eſtat voiſin ſongeoit à profiter de cette rupture, le bruit courant alors, que les deux anciennes Troupes trauailloient à abatre entierement la troiſiéme, qui vouloit ſe releuer.

41. Declaration du Roy ſur cet etabliſſement

Sur ces entrefaittes le Roy ordonna que les Comediens n'occuperoient plus la Sale du Palais Royal, & qu'il n'y auroit plus que deux Troupes Françoiſes dans Paris. Les premiers Gentils-hommes de la Chambre eurent ordre de menager

menager les choses dans l'equité, & de faire en sorte qu'vne partie de la Troupe du Palais Royal s'estant vnie de son chef à l'Hostel de Bourgogne, l'autre fust jointe au Marais de l'aueu du Roy. L'affaire fut quelque temps en balance, les interests des Comediens estant difficiles à demesler par des particuliers qui ne peuuent entrer dans ce detail, & n'ayant pû être terminée auant le depart du Roy, sa Majesté ordonna à Monsieur Colbert d'auoir egalement soin de la Troupe du Marais, & du debris de celle du Palais Royal, en faisant choix, comme il le jugeroit à propos, des plus habiles de l'vne & de l'autre, pour en former vne belle Troupe. Ce

Grand

Grand Ministre d'Estat chargé du poids des premiere affaires du Royaume, se deroba quelques momens pour regler celles des Comediens, il nomma les personnes qui deuoient composer la nouuelle Troupe, ordonna des parts des demy-parts, des quarts & trois quarts de part, fit defense de la part du Roy aux Comediens du Marais en general de parêtre jamais sur ce Theâtre, & en tira des particuliers selon qu'il le trouua bon, pour les voir à ceux du Palais Royal. La Declaration du Roy pour cet etablissement sera couchée à la fin du Liure.

Voila en peu de mots comme les choses se sont passées entre ces deux Troupes, qui aujour

aujourd'huy n'en font qu'vne foûs le nom *de la Troupe du Roy*, ce qui se void graué en lettres d'or dans vne pierre de marbre noir au deſſus de la porte de ſon Hoſtel. Cette Troupe eſt aſſeurement belle, forte & acomplie, on void toûjours chez elle force gens de qualité & de grandes aſſemblées, & elle ſe diſpoſe de donner au Roy des marques de ſa reconnoiſſance, & de luy faire gouſter les fruits de ſes ſoins dans ſes plaiſirs qu'elle luy prepare.

NOMS

Des Acteurs & Actrices
De la Troupe du Roy,
selon l'ordre obſerué
pour les Autheurs.

ACTEVRS.

42. *LES SIEVRS*

<small>Eſtat preſent de la Troupe du Roy.</small>

de Brie.
du Croiſy.
Dauuilliers.
Deſtriché.
de la Grange.
Hubert.
du Pin.
de la Roque.
de Roſmont.
de Verneuil.

ACTRICES.

TROISIEME.

ACTRICES.

Aubry.
de Brie.
du Croisy.
Dauuilliers.
de la Grange.
Guyot.
de Moliere.
l' Oysillon.
du Pin.

Retiré du Palais Royal, & qui touche pension,

Bejar.

COMEDIEN AVTHEVR
De la Troupe du Roy.

ROSIMONT.

Le Festin de Pierre.
La Dupe amoureuse.
L'Auocat sans étude.
Les Trompeurs trompez, ou
les

les Femmes vertueuses.
Le Valet Etourdi.
Retirées de la Troupe du Marais.
Les Dlles.
De Beaupré.
Des Vrlis.
De la Valée.

COMEDIENS AVTHEVRS morts.

CHEVALIER.

Le Pedagogue.
Les Barbons amoureux, & autres petites Comedies.

DORIMONT.

Le Festin de Pierre.
Plusieurs autres petites Comedies.
Ie dois ájoûter icy les noms des Acteurs & Actrices les plus

plus Illustres qui ont paru de nôtre temps sur les Theâtres de Paris, & qui ne sont plus.

ACTEVRS.

Baron.
Beauchâteau.
Beaulieu.
Belle more.
Bellerose.
Belleville.
D'orgemont.
L'Epy.
Flechelle, ou Gautier Gar-
　guille.
La Fleur, ou Gros Guillaume.
Gaucher.
S. Iaques, ou S. Ardoüin, au-
　trement Guillot Gorgeu.
Iulien ou Iodelet.
Medor.
Moliere.
Mondory.
　　　　　　　　　Montfleury.

208 LIVRE
de Montfleury.
le Noir.
du Parc, ou Gros René.

ACTRICES.

 Baron.
 Bejar.
la Cadete.
du Clos.
le Noir.
des Oeillets.
du Parc.
de la Roche.
 Valiote.
de Villiers.

Il y a, tant d'hommes que de femmes qui ont paru de nôtre âge sur les Theâtres de Paris, jusques à quatre vingt-douze, n'ayant fait mention que des Illustres. Mais laissons là les morts, & revenons aux Vivans.

Ces

Ces deux belles Troupes de Comediens qui resident à Paris, & dont le Gouvernement, comme je l'ay dit d'abord, tient de l'Aristocratie; ces deux petits Estats si bien policez mais si jaloux de leur gloire, l'vn qui regne au Septentrion de ce grand Monde, & l'autre au Midy, separez par le canal de la Seine, & apuyez chacun de leurs partizans, me representent ces deux Republiques de la Grece, l'vne Maîtresse du Peloponnese, & l'autre de l'Achaïe, qui auoient pour commune barriere vn Isthme fameux, gouvernées par des loix si belles, mais poussées l'vne contre l'autre d'vne extréme jalousie, & chacune taschant à l'enuy de se faire des amis. Les Come

43. Grande ambition entre les Comediens.

Comediens qui representent à toute heure des Roys, & des Princes, & méme qui hors du Theâtre sont souuent auec les Princes & bien venus à la Cour, ne meritent pas pour la gloire de leur Corps vne comparaison moins noble que celle là, & les deux Estats qu'ils composent aujourd'huy peuuent dans le sens que je l'ay pris entrer fort bien en paralelle auec les Villes de Sparte & d'Athenes. Mais j'y trouue d'ailleurs vne grande difference; l'emulation de ces deux fameuses Republiques fut ruineuse à la Grece, & celle de nos deux petits Estats est, comme ie l'ay remarqué, auantageuse à Paris; c'est à qui donnera plus de plaisir au Public, & qui soûtiendra le mieux

mieux la reputation qu'il s'est aquise.

Si je ne m'estois prescrit des bornes qui ne me permettent pas de sortir de l'Histoire des Comediens François, j'aurois pû aussi parler de l'établissement *de la Troupe Italienne Et de l'Academie Royale de Musique*, dite autrement *l'Opera*, qui auec nos Theâtres François rendent Paris le premier lieu de la Terre pour les honnestes & magnifiques diuertissemens. Car enfin au commencement de l'année derniere 1673. auant la jonction des Troupes du Palais Royal & du Marais, & le depart des Comediens Italiens pour l'Angleterre, d'où ils reuiendront dans peu, Paris donnoit regulierement toutes les semaines

44. Nombre des Spectacles que Paris fournit dans vne année.

nes seize Spectacles publics, dont *les trois Troupes de Comediens François* en fournissoient neuf, *l'Italienne* quatre & *l'Opera* trois, ce nombre s'augmentant quand il tomboit quelque feste dans la semaine hors du rang des solennelles. Les quinze jours auant Pasques, & huit ou dix autres rabatus, ce nombre montoit au bout de l'année à plus de huit cens Spectacles, & cette quantité peu diminuée, de grands & magnifiques diuertissemens dans l'enceinte d'vne Ville surprend merueilleusement les Etrangers, qui croyent voir vn lieu enchanté, & ne peut que leur estre vne forte preuue de la felicité de la France, qui est toûjours dans la joye, parce que son Roy

Roy est toûjours Victorieux. Mais vn seul des Spectacles que le Roy donne à la Cour, & dont il permet aussi la veüe à ses peuples, soit dans la pompe Royale qui les ácompagne, soit dans la richesse du lieu où ils sont representez, efface la beauté de tous les Spectacles de la ville ensemble, & des Spectacles des anciens Romains, & fait voir à ces mémes Etrangers ce qu'vn Roy de France peut faire dans son Royaume, apres auoir veu avec plus d'étonnement ce qu'il peut faire au dehors. +

Nous vismes aussi arriuer à Paris vne Troupe de Comediens Espagnols la premiere année du Mariage du Roy. La Troupe Royale luy presta son Theâtre, comme elle auoit fait

fait auant eux Italiens, qui occuperent depuis le petit Bourbon auec Moliere, & le fuiuirent apres au Palais Royal. Les Efpagnols ont efté entretenus depuis par la Reyne iufques au Printemps dernier, & j'áprens qu'ils ont repaffé les Pyrenées.

55. Troupes de Campagne.
I'ay compris dans le fujet que ie traite les Comediens des Prouinces, & autant que ie l'ay pû découurir, ils peuuent faire douze ou quinze Troupes, le nombre n'en eftant pas limité. Ils fuiuent à peu pres les mémes reglemens que ceux de Paris, & autant que leur condition d'ambulans le peut permettre. C'eft dans ces Troupes que fe fait l'áprentiffage de la Comedie, c'eft d'où l'on tire au befoin des Acteurs
&

& des Actrices qu'on juge les plus capables pour remplir les Theâtres de Paris ; & elles y viennent souvent passer le Caresme, pendant lequel on ne va guere à la Comedie dans les Prouinces ; tant, pour y prendre de bonnes leçons aupres des Maîtres de l'art, que pour de nouueaux Traitez & des changemens à quoy elles sont sujetes. Il s'en trouue de fêbles & pour le nombre de personnes, & pour la capacité : mais il s'en trouue aussi de raisonnables, & qui estant goûtées dans les grandes Villes, n'en sortent qu'auec beaucoup de profit.

Je ne conte pas entre les Troupes de Campagne les trois qui sont entretenus par des Princes Etrangers, par le Duc

56. Comediens entretenus par le

Duc de Sauoye.

Duc de Savoye, par l'Electeur de Bauiere, & par les Ducs de Brunſwic & Lunebourg. Le Duc de Sauoye en a vne fort belle, & qui a eſté fort ſuiuie dans nos Prouinces. La Cour de ce Grand Prince eſtant tres-polie, & pleine de gens d'eſprit, la Comedie y eſt bien gouſtée, & les Comediens, s'ils n'eſtoient habiles, n'y plairoient pas. Comme ce n'eſt pas icy le lieu de faire l'eloge des Princes & des Princeſſes qu'en ce qui regarde leur bon gouſt pour la Comedie, & pour ceux qui l'executent, je diray ſeulement que Son Alteſſe Royale a le gouſt fin pour toutes les belles productions, qu'elle en ſçait admirablement juger, qu'elle a l'eſprit vif & fort ouuert, &

l'entre

l'entretien tres fertile & agreable. Elle caresse les personnes qui ont du sçauoir & de la politesse, elle leur parle & les ecoute d'vn air obligeant, & comme entre les Etrangers elle aime particulierement les François, elle prend plaisir de s'entretenir souuent auec vn des plus beaux Genies de France, qu'elle tient depuis long-temps à son seruice, & qui outre vn grand fonds de Theologie & d'Histoire possede toutes les beautez & toute la delicatesse de nôtre Langue en prose & en vers. Ceux qui connoissent Monsieur Pasturel luy rendent ce juste eloge, & nôtre Theâtre François, ou, pour mieux dire, le Parnasse entier, luy est aussi redeuable des beaux ouurages qu'il

qu'il a faits pour le Prince qu'il a l'honneur de seruir. La Comedie Françoise a donc toûjours esté tres estimée à Turin, & l'on n'y gouste aussi que des gens qui la sçauent bien executer ; ce qui doit persuader que la Troupe qui tire pension de son Altesse Royale est fort àcomplie, & pourueüe de personnes tres intelligentes dans leur Profession. Elle se fixe tous les hyuers à Turin, & le Duc luy permet de s'ecarter l'Esté & de repasser les Alpes, n'y ayant pas de plaisir à se renfermer en Piémont dans vne Sale de Comedie pendant les grande chaleurs.

ACTEVRS

TROISIÈME.

ACTEVRS

De la Troupe de S. A. R.
Le Duc de Saüoye, se-
lon l'ordre cy-deuant
obserué.

LES SIEVRS.
de Beauchamp.
de Château vert.
Guerin.
Prouost.
de Rochemore.
de Rosange.
de Valois.

ACTRICES.

Les Dlles.
de Lan.
Mignot.

de Rosange.

47.
Troupe Françoise de l'Electeur de Bauiere.

La Troupe Françoise qu'entretient son Altesse Electorale de Bauiere n'est pas forte en nombre de personnes, mais elle est bien concertée, & l'ayant veuë à Munich en deux voyages que j'y ay faits, ie reconnus que la Cour en estoit fort satisfaite. Chacũ sçait qu'elle est des plus magnifiques de l'Europe, qu'il y a des esprits fort éclairez, & qu'outre plusieurs Seigneurs Alemans qui entendent parfaitement nôtre langue, il y en a de Lorrains & de Sauoyards qui en connoissent toutes les beautez. Madame l'Electrice les passe tous de bien loin, & ce n'est pas icy le lieu de poursuiure son Eloge.

ACTEVRS

TROISIEME.

ACTEVRS ET ACTRICES

De la Troupe de l'Electeur de Bauiere, selon le même ordre.

ACTEVRS.

LES SIEVRS.

de Lan.
 Milo.

ACTRICES.

Les Dlles.

de Lan.
 Milo.

Les Ducs de Brunsvic & Lunebourg de la branche de

48. Troupe des Cell.

Ducs de Brunf-vuic & Lunebourg.

Cell entretiennent aussi vne Troupe, que le grand nombre & de merite des personnes qui la composent, rendent très accomplie, & en estat de pouuoir parêtre auec gloire en quelque lieu que ce fust. Elle execute parfaitement bien toutes les pieces les plus difficiles, soit dans le Serieux, soit dans le Comique, & elle a aussi à faire à des esprits éclairez & delicats, dont les Maisons de ces Princes sont remplies,

TROISIEME.

ACTEVRS ET ACTRICES
De la Troupes des Ducs de Brunſvuic & Lunebourg.

ACTEVRS.

LES SIEVRS.
 Benard.
de Boncourt.
de Bruneual.
le Coq.
de Lauoys.
de Nanteuil.

ACTRICES.

Les Dlles.
 Benard.
de Boncourt.
le Coq.

de Lanoys.
de la Meterie.

Voila quel est l'estat present du Theâtre François, & des Troupes de Comediens, tant à Paris, que dans les Prouinces, & hors du Royaume.

Il me reste a parler des Officiers des Theâtres de Paris, & chacun des deux Hostels en est pourueu d'vn beau nombre, dont les gages montent à plus de cinq mille escus payez tres exactement. Mais les Comediens de Campagne qui ne marchent pas auec grand train, & qui n'ont à ouurir ny Loges, ny Amphiteâtre, reduisent toutes les charges à trois, & vsant d'épargne se contentent de deux ou trois Violons, d'vn Decorateur & d'vn Portier.

Pour

Pour ce qui est de l'Orateur, ie le tire du rang des Officiers, & comme il represente l'Estat en portant la parole pour tout le Corps, il seroit peut être de l'honneur de la Troupe qu'il en fust nommé le Chef, puisque ie luy ay donné la face d'vne Republique, & que ie croirois luy faire tort de l'àpeller Anarchie. Mais comme cet Orateur ne doit le plus souuent l'honneur de sa fonction qu'au pur hazard, sans que precisément le merite y contribue, & que d'ailleurs il n'a pas dans la Troupe plus de pouuoir ny d'auantage qu'vn autre, ainsi que les Comediens de Paris me l'ont asseuré, ie ne le nommeray simplement que l'Orateur, & ie diray en peu de mots,

49. Fonctions de l'Orateur.

mots quelles sont ses fonctions.
L'Orateur a deux principales fonctions. C'est à luy de faire la harangue & de composer l'Affiche, & comme il y a beaucoup de raport de l'vne à l'autre, il suit presque la méme regle pour toutes les deux. Le discours qu'il vient faire à l'issue de la Comedie a pour but de captiuer la bienveillance de l'Assemblée. Il luy rend graces de son attention fauorable, il luy annonce la piece qui doit suiure celle qu'on vient de representer, & l'inuite à la venir voir par quelques eloges qu'il luy donne; & ce sont là les trois parties, sur lesquelles roule son compliment. Le plus souuent il le fait court, & ne le medite point; & quelquefois aussi il
l'étudie,

l'étudie, quand ou le Roy, ou Monsieur, ou quelque Prince du sang se trouue present ; ce qui arriue dans les pieces de spectacle, les machines ne se pouuant transporter. Il en vse de même quand il faut annoncer vne piece nouuelle qu'il est besoin de vanter, dans l'adieu qu'il fait au nom de la Troupe le Vendredy qui precede le premier Dimanche de la Passion, & à l'ouuerture de Theâtre apres les festes de Pasques, pour faire reprendre au Peuple le goust de la Comedie. Dans l'annonce ordinaire l'Orateur promet aussi de loin des pieces nouuelles de diuers Auteurs pour tenir le monde en haleine, & faire valoir le merite de la Troupe, pour laquelle

laquelle on s'empresse de travailler. L'affiche soit l'annonce, & est de même nature. Elle entretient le Lecteur de la nombreuse Assemblée du jour precedent, du merite de la piece qui doit suiure, & de la necessité de pouruoir aux Loges de bonne heure, sur tout lors que la piece est nouuelle, & que le grand monde y court. Cy-deuant, quand l'Orateur venoit annoncer, toute l'assemblée prestoit vn tres grand silence, & son compliment court & bien tourné estoit quelquefois écouté auec autant de plaisir qu'en auoit donné la Comedie. Il produisoit chaque jour quelque trait nouueau qui recueilloit l'Auditeur, & marquoit la fecondité de son esprit, & soit

dans

dans l'Annonce, soit dans l'Affiche il se montroit modeste dans les eloges que la coûtume veut que l'on donne à l'Autheur & à son ouvrage, & à la Troupe qui le doit representer. Quand ces eloges excedent, on s'imagine que l'Orateur en veut faire accroire, & l'on est moins persuadé de ce qu'il tasche d'insinuer dans les esprits. Mais comme les modes changent, toutes ces regularitez ne sont plus guere en usage; ny dans l'annonce ny dans l'affiche, il ne se fait plus de longs discours, & l'on se contente de nommer simplement à l'Assemblée la piece qui se doit representer.

De plus il seroit, ce semble, de la fonction de l'Orateur

de

de convoquer la Troupe, & de la faire assembler ou au Theâtre, où ailleurs, soit pour la lecture des pieces qu'on luy aporte, soit pour les reperitions, & en general dans toutes les rencontres qui regardent l'interest commun. Ce seroit à luy d'en faire l'ouuerture, & de proposer les choses; & quoy qu'il n'ayt que sa voix, elle pourroit estre suiuie, & l'on pourroit auoir de la deference pour ses auis, quand on est persuadé qu'il est intelligent & versé dans les affaires, & qu'il a du credit aupres des Grands. Quand cela se rencontre, la Troupe se repose sur ses soins, elle luy confie ses interests, & il trouue de son costé de la gloire à la seruir, ce qui luy tient lieu de recompense. Ie

TROISIEME.

Ie donnerois icy la suite des Orateurs qui ont paru iusques à cette heure sur les Theâtres de Paris, & parlerois du merite de chacun, si ie ne craignois de blesser la modestie de ceux qui viuent ; sans d'autres raisons qui m'imposent silence sur article, que ie reserue à vne autre ocasion.

OFFICIERS
Du Theâtre.

LEs Officiers dont j'ay à parler doiuent se distinguer en deux classes. Il y a de hauts Officiers qui sont ordinairement du Corps de la Troupe, qui ne tirent point de gages, & qui se contentent de l'honneur de leurs charges

50. Distinction des Officiers du Theâtre.

&

& de l'estime qu'on fait de leur probité. Ce sont *le Trésorier*, *le Secrétaire* & *le Contrôleur*. Il y a aussi de bas Officiers tirans gages de la Troupe, qui sont *le Concierge*, *le Copiste*, *les Violons*, *le Receveur au Bureau*, *les Contrôleurs des portes*, *les Portiers*, *les Décorateurs*, *les Assistans*, *les Ouvreurs de Loges, de Théâtre & d'Amphithéâtre*; *le Chandelier*, *l'Imprimeur & l'Afficheur*. A quoy l'on pourroit ajoûter les Distributrices de limonades & autres liqueurs qui ne tirent point de gages, mais qui payent plûtoft vn gros tribut à l'Estat, à moins que par vne faueur singuliere on ne les en veuille decharger. Prenons chacun de ces Officiers à part, & voyons quelles sont leurs fonctions.

HAVTS

TROISIEME.

HAUTS OFFICIERS,
Qui ne tirent point de gages.

LE Tresorier assiste ordinairement aux comptes auec le Secretaire & le Contrôleur, garde les deniers de la Communauté, & les distribue selon qu'il est necessaire. Ces deniers sont toûjours les premiers leuez sur la recette de la Chambrée apres les frais journaliers, & quelquefois ces frais là payez, la Chambrée entiere est remise au Tresorier, sans qu'il se partage rien entre les particuliers. Car enfin ce petit Estat a comme d'autres ses necessitez: le Public n'est pas riche, mais il se trouue de riches particuliers,

qui

51. Hauts Officiers qui ne tirent point de gages.

qui au besoin luy font des auances, & qui en sont fidelement remboursez. C'est pour de pareils remboursemens pour le payement des Autheurs, pour de nouuelles machines, pour des loüages, pour des reparations, & d'autres choses de cette nature qu'on met des deniers à part, & le Tresorier qui en est depositaire tire des billets de toutes les sommes qu'il deliure pour en rendre conte tous les mois selon l'ordre établi dans cette Communauté.

Le Secretaire tient Regiftre, & couche dessus la recette du iour & la distribution des frais. Il reçoit le compte de celuy qui donne les billets au Bureau, & qui aporte l'argent à l'issue de la Comedie. Il a soin aussi

aussi d'écrire les noms des personnes qui entrent dans la Troupe, & de marquer à quelles conditions ils y sont receus. Ces deux charges de Tresorier & de Secretaire sont souuent exercées par vne même personne, qui peut seule en faire les fonctions.

Le Contrôleur est present aux comptes, & écrit de sa main sur le Regiftre ce qui se tire d'argent pour le cofre de la Communauté, qui demeure entre les mains du Secretaire ou du Tresorier. Dans la Troupe du Marais les deux clefs qui ouuroient deux differentes serrures estoient gardées par des particuliers de la Compagnie pour euiter tout abus: mais cela ne se pratique aujourd'huy dans aucune des deux

deux Troupes, & il y a tant de bonne foy entre les Comediens, qu'il ne se trouue jamais entr'eux vn sou de méconte.

BAS OFFICIERS,

Qui tirent des gages.

52. Bas Officiers apellez Gagistes, & leurs fonctions.

LEs Bas Officiers portent entre les Comediens le nom de *Gagistes*, parce qu'ils tirent des gages, qui leur sont ponctuellement payez, & il n'y a point de Communauté au monde plus reguliere que la leur en cet article. Les premiers deniers sont toûjours pour eux, & ils sont seruis auant les maîtres; ce qui les oblige de bien faire leur deuoir. Il n'est pas necessaire d'aller

d'aller jusqu'au detail de leurs gages.

Le Concierge a soin d'ouvrir l'Hostel & de le fermer, de le tenir propre & en bon ordre, & apres la Comedie de visiter exactement par tout, de peur d'accident du feu.

Le Copiste est commis aux Archiues pour la garde des Originaux des pieces, pour en copier les rôles, & les distribuer aux Acteurs. Il est de sa charge de tenir la piece à vne des aîles du Theâtre, tandis qu'on la represente, & d'auoir toûjours les yeux dessus pour releuer l'Acteur s'il tombe en quelque defaut de memoire; ce qui dans le stile des Colleges s'apelle *Souffler*. Il faut pour cela qu'il soit prudent, & sçache bien discerner

quand

quand l'Acteur s'arrête à propos, & fait vne pofe neceffaire, pour ne luy rien fuggerer alors, ce qui le troubleroit au lieu de le foulager. I'en ay veu en de pareilles rencontres crier au Soufleur trop pront, de fe taire, foit pour n'auoir pas befoin de fon fecours, foit pour faire voir qu'ils font feurs de leur memoire, quoy qu'elle puft leur manquer. Auffi faut il que celuy qui fuggere s'y prenne d'vne voix, qui ne foit, s'il eft poffible, entendüe que du Theâtre, & qui ne fe puiffe porter jufqu'au parterre, pour ne donner par fujet de rire à de certains Auditeurs qui rient de tout, & font des éclats à quelques endroits de Comedie, où d'autres ne trouueroient pas matiere d'entr'ouurir

urir les Liures. Auſſi ay-je connu des Acteurs qui ne s'attendent jamais à aucun ſecours, qui ſe fient entierement à leur memoire, & qui à tout hazard aiment mieux ſauter vn vers, ou en faire vn ſur le champ. Il y a entre eux des memoires tres heureuſes, & il ſe trouue des Acteurs qui ſçauent par cœur la piece entiere, pour ne l'auoir oüie que dans la lecture, & dans les repetitions. Si quelqu'vn de ceux qui ſont auec luy ſur le Theâtre vient a s'égarer, ils le remettent dans le chemin, mais adroitement & ſans qu'on s'en ápercoiue. I'ay remarqué que les femmes ont la memoire plus ferme que les hommes : mais ie les crois trop modeſtes pour vouloir
ſoufrir

souffrir que j'en dise autant de leur jugement.

Les Violons sont ordinairement au nombre de six, & on les choisit des plus capables. Cy-deuant on les plaçoit, ou derriere le Theâtre, ou sur les aisles, ou dans vn retranchement entre le Theâtre & le Parterre, comme en vne forme de Parquet. Depuis peu on les met dans vne des Loges du fond, d'où ils font plus de bruit que de tout autre lieu où on les pourroit placer. Il est bon qu'ils sçachent par cœur les deux derniers vers de l'Acte, pour reprendre promptement la Symphonie, sans attendre que l'on leur crie, *Ioüez* ; ce qui arriue souuent.

Le Receueur au Bureau distribuë à ceux qui viennent à la Comedie

Comedie les billets dont il est chargé, & qu'il a receûs par conte. Il est responsable de tout l'argent qui se trouue faux ou leger, & ne doit pas estre ignorant en cette matiere. Il ne quite le Bureau que lors que la Comedie est acheuée; & il n'y en a qu'vn pour toute la recete du Theâtre, de l'Amphiteâtre, des Loges & du Parterre. L'argent est porté d'abord au Tresorier, & s'il se trouue quelque espece où il y ayt du defaut, le Receueur, comme j'ay dit, la doit faire bonne, & on la luy rend.

Les Controôleurs des portes, qui sont, l'vn à l'entrée du Parterre, & l'autre à celle des Loges sont commis à la distribution des billets de contrôle, pour placer les gens qui se

L presen

présentent aux lieux où ils doiuent aller, selon la qualité des billets qu'ils áportent du Bureau, où ils les ont esté prendre. Ils ont soin aussi que les Portiers facent leur deuoir, qu'ils ne reçoiuent de l'argent de qui que ce soit, & qu'ils traitent ciuilement tout le monde.

Les Portiers en pareil nombre que les Contrôleurs, & aux mêmes postes sont commis pour empescher les desordres qui pourroient suruenir, & pour cette fonction, auant les defences étroites du Roy d'entrer sans payer, on faisoit choix d'vn braue, mais qui d'ailleurs sceust discerner les honnestes gens d'auec ceux qui n'en portent pas la mine. Ils arrestent ceux qui voudroient passer outre

outre sans billet, & les auertissent d'en aller prendre au Bureau ; ce qu'ils font auec ciuilité, ayant ordre d'en vser enuers tout le monde, pourueu qu'on n'en vienne à aucune violence. L'Hostel de Bourgogne ne s'en sert plus, à la reserue de la porte du Theâtre, & en vertu de la Declaration du Roy elle prend des soldats du Regiment de ses Gardes autant qu'il est necessaire ; ce que l'autre Troupe qui a des portiers peut faire aussi au besoin. C'est ainsi que tous les desordres ont esté bannis, & que le Bourgeois peut venir auec plus de plaisir a la Comedie.

Les Decorateurs doiuent estre gens d'esprit, & auoir de l'adresse pour les enjoliuemens

du Theâtre. Ils sont ordinairement deux, & toûjours ensemble pour les choses necessaires, & lors qu'il s'agit de trauailler à de nouuelles decorations ; mais pour l'ordinaire il n'y en a qu'vn les jours que l'on represente, & ils ont le seruice alternatif. Tout ce qui regarde l'embellissemét du Theâtre depend de leur fonction; & il est necessaire qu'ils entendent les machines pour les faire joüer dans les pieces qui en sont acompagnées, quand le machiniste les a mises en estat. Il est de leur fonction de faire retirer d'entre les aîles du Theâtre de certaines petites gens qui s'y viennent fourrer, & qui outre l'embarras qu'elles causent aux Comediés dans les entrées & les sorties,
donnent

donnent vne mechante figure au Theâtre, & bleſſent la vûe des Auditeurs ; ce qui ne ſe void guere que dans les Troupes de Campagne, qui ne peuuent pas faire toutes choſes regulierement. C'eſt auſſi aux Decorateurs de pouruoir de *deux Moucheurs* pour les lumieres, s'ils ne veulent pas eux mémes s'employer à cet office. Soit eux, ſoit d'autres, ils doiuent s'en áquiter promtement, pour ne pas faire, languir l'Auditeur entre les Actes; & auec propreté, pour ne luy pas donner de mauuaiſe odeur. L'vn mouche le deuant du Theâtre, & l'autre le fond, & ſur tout ils ont l'œil que le feu ne prenne aux toiles. Pour preuenir cet accident, on a ſoin de tenir toûjours des muids

muids pleins d'eau, & nombre de seaux, comme l'on en void dans les places publiques des Villes bien policées, sans attendre le mal pour courir à la riuiere ou aux puits. Les restes des lumieres font partie des petits profits des Decorateurs.

Les Assistans sont ordinairement quelques Domestiques des Comediens, à qui l'on donne ce que l'on juge à propos le iour qu'ils sont employez. Dans les pieces de machines il y en a vn grand nombre; & ce sont des frais extraordinaires qu'on ne sçauroit limiter.

Les Ouureurs de Loges, de Theâtre & d'Amphiteâtre au nombre de quatre ou cinq doiuent estre pronts à seruir le monde, & donner aux gens de

de qualité les meilleures places qu'il leur est possible, comme ils en reçoiuent aussi quelques douceurs, ce qui ne leur est pas defendu.

Le Chandelier doit fournir de bonnes lumieres, du poids & de la longueur & grosseur qu'elles sont commandées. Il faut que la blancheur suiue, & que la matiere qu'il y employe n'ayt aucun defaut. Ie ne parle point des lumieres extraordinaires, parce qu'on n'en peut fixer la quantité, non plus que le temps où on les doit employer. Quand le Roy vient voir les Comediens, ce sont ses Officiers qui fournissent les bougies.

L'Imprimeur doit rendre le lendemain du iour qu'on a annoncé, & de grand matin,

le nombre ordinaire d'Affiches bien imprimées sur de bon papier, l'original luy en ayant esté envoyé dés le soir par celuy qui annonce, & qui a ácoûtumé de les dresser.

L'*Afficheur* doit estre ponctuel à afficher de bonne heure à tous les carrefours & lieux necessaires qui luy sont marquez. Les affiches sont rouges pour l'Hostel de Bourgogne, vertes pour l'Hostel de la rüe Mazarine, & jaunes pour l'Opera. Il y a aussi vn homme établi pour tenir nette la place deuant la porte de chaque Hostel, il en va à peu pres de la méme sorte dans tous les deux pour tous ces articles, & la difference n'y est pas grande.

Les gages des Officiers, comme

comme ie l'ay remarqué, leur font payez exactement tous les foirs à l'iſſue de la Comedie, & preferablement à toutes les autres neceſſitez de l'Eſtat; & en contant le loüage de l'Hoſtel auec pluſieurs menus frais, la depence ordinaire de chaque Troupe tous les ans paſſe quinze mille liures.

53. A quoy monte tous les ans la depence ordinaire de chaque Hoſtel.

Pour ce qui eſt des frais dans les pieces de machines qui ne ſe peuuent joüer qu'à l'Hoſtel de la Troupe du Roy rüe Mazarine, parce que le Theâtre eſt large & profond, il n'y a rien de reglé: mais on ſe peut aiſement imaginer qu'ils ſont grands, & c'eſt ce qui oblige les Comediens de prendre le double, parce qu'il y a pour eux le double de depence,

54. Grans frais dans les pieces de machines.

ce, & le double de plaisir pour l'Auditeur.

55. Distributrices des douces liqueurs.
Il me reste à dire vn mot de la Distributrice des liqueurs & des confitures, qui occupe deux places, l'vne pres des Loges, & l'autre au Parterre, où elle se tient, donnant la premiere à gouuerner par commission. Ces places sont ornées de petits lustres, de quantité de beaux vases & de verres de crystal. On y tient l'Esté toutes sortes de liqueurs qui rafraîchissent, des limomades, de l'aigre de cedre, des eaux de framboise, de groseille & de cerise, plusieurs confitures seches, des citrons, des oranges de la Chine; & l'hyuer on y trouue des liqueurs qui rechaufent l'estomac, du Rossolis de toutes les sortes, des vins

vins d'Espagne, de la Scioutad, de Riuesalte & de S. Laurens. J'ay veu le temps que l'on ne tenoit dans les mêmes lieux que de la biere & de la simple ptisane, sans distinction de Romaine ny de citronnée : mais tout va en ce monde de bien en mieux, & de quelque costé que lon se tourne, Paris ne fut iamais si beau, ny si pompeux qu'il l'est aujourd'huy. Ces Distributrices doiuent estre propres & ciuiles, & sont necessaires à la Comedie, où chacun n'est pas d'humeur à demeurer trois heures sans se rejouir le goust par quelque douce liqueur : mais elles ne peuuent entrer dans le rang des Officiers, parce qu'elles ne tirent point de gages des Comediens, & qu'au con-
traire

traire elles leur rendent tous les ans de leurs places dans chaque Hostel iusqu'à huit cens liures. Il est vray que la Troupe Royale a voulu gratifier pour toûjours de cette somme la Distributrice qu'elle a receüe depuis peu dans son Hostel. Elle ne paye rien, & cet auantage considerable luy a esté acordé de bonne grace soit pour son propre merite, soit en faueur d'vn de ses proches parens qui est de la Troupe, & en toutes manieres vn tres excellent Comedien.

Ie feray suiure icy deux declarations du Roy en faueur de l'vne & de l'autre Troupe.

Declaration

TROISIÈME. 253

Declaration du Roy En faueur de la Troupe Royale.

DE PAR LE ROY,

Et Monsieur le Preuost de Paris, ou Monsieur son Lieutenant de Police.

SVR ce qui Nous a esté representé par le Procureur du Roy, Que certains Personnages sans employ, portans l'épée, qui ont en diuerses occasions excité des desordres considerable en cette Ville, ayant depuis peu de jours, auec la derniere temerité, & & vn grand scandale, entrepris de forcer les portes de l'Hostel

56. Declarations du Roy en faueur des deux Troupes de Paris.

l'Hostel de Bourgogne, se seroient attroupez pour l'execution de ce dessein auec plusieurs Vagabonds, lesquels assemblez en tres-grand nombre, estant armez de Mousquetons, Pistolets & Epées, seroient à force ouuerte entrez dans ledit Hostel de Bourgogne pendant la Representation de la Comedie qu'ils auroient fait cesser, & ils y auroient commis de telles violences contre toutes sortes de personnes, que chacun auroit cherché par diuers moyens de se sauuer de ce lieu, où lesdits Personnages se disposoient de mettre le feu, & dans lequel, auec vne brutalité sans exemple, ils maltraittoient indifferemment toutes sortes de gens. De quoy Sa Majesté ayant esté

aussi

aussi informée, mesme de ce que depuis on n'auoit ozé ouurir les portes de l'Hostel de Bourgone; Et ne voulant souffrir qu'vn tel excés demeure impuny, il luy auroit plû de nous enuoyer ses ordres exprés & particuliers, tant contre ceux qui sont connus pour estre les chefs & les principaux autheurs de cette violence publique, que contre ceux qui se trouueront les auoir assistez. Mais comme sa Majesté Nous a pareillement ordonné d'empécher à l'avenir qu'il n'arriue de semblables desordres, & d'establir dans les lieux destinez aux diuertissemens publics, la mesme seureté qui se trouue establie par les soins & par la bonté de sa Majesté dans tous les autres endroits de

de Paris; Le Procureur du Roy nous a requis qu'il fuſt ſur ce par Nous pourveu, afinque ceux qui voudront prendre part à cette ſorte de diuertiſſement, d'où preſentement tout ce qui pourroit bleſſer l'honneſteté publique doit eſtre heureuſemét retranché, ayent la liberté de s'y trouuer ſans craindre aucuns des accidens auſquels ils ont eſté ſi ſouuent expoſez. Novs, conformémene aux ordres de ſa Majeſté, AVONS FAIT TRES-EXPRESSES DEFFENCES à toutes ſortes de perſonnes de quelque qualité, condition & profeſſion qu'elles ſoient, de s'attrouper & de s'aſſembler au deuant & aux enuirons des lieux où les Comedies ſont recitées & repreſentées, d'y porter
ter

ter aucunes armes à feu, de faire effort pour y entrer, d'y tirer l'épée, & de commettre aucune autre violence, ou d'exciter aucun tumulte, soit au dedans ou au dehors, à peine de la vie, & d'estre procedé extraordinairement côtre eux comme perturbateurs de la seureté & de la tranquilité publique. Comme aussi faisons tre-expresses deffences à tous Pages & Laquais de s'y attrouper, d'y faire aucun bruit ny desordre, à peine de punition exemplaire, & de deux cent liures d'amende au profit de l'Hospital General, dont les Maistres demeureront responsables, & ciuilement tenus de tous les desordres qui auront esté faits ou causez par lesdits Pages & Laquais. Et en cas de
contra

contrauention, enjoint aux Commissaires du quartier de se transporter sur les lieux, & aux Bourgeois de leur prester main forte, mesme de Nous informer sur le champ desdits desordres, afin qu'il y soit aussi dês l'instant pourueu, & que ceux qui s'en trouueront estre les autheurs ou complices, de quelque côdition qu'ils soient, puissent estre saisis & arrestez, & leur procez fait & parfait selon la rigueur des Ordonnances. Et sera la presente leuë, publiée à son de trompe & cry public, & affichée en tous les lieux de cette Ville & Fauxbourgs que besoin sera, afin que personne n'en pretende cause d'ignorance, & executée nonobstant oppositions ou appellations quelconques, & sans
preiudice

TROISIEME.

preiudice d'icelles. Fait & ordonné par Meſſire GABRIEL NICOLAS DE LA REYNIE, Conſeiller du Roy en ſes Conſeils d'Eſtat & Priué, Maiſtre des Requeſtes ordinaire de ſon Hoſtel, & Lieutenant de Police de la Ville, Preuoſté & Vicomté de Paris, le 9. iour de Ianuier 1673.

DE LA REYNIE.

DE RYANTZ.

SAGOT, Greffier.

Leuë & publiée à ſon de Trompe & cry public és lieux & endroits accouſtumez, par mry Charles Canto, Iuré Crieur ordinaire du Roy en ladite Ville, Preuoſté & Vicomté de Paris, ſouſſigné, accompagné de Hierofme Tronſſon, Iuré Trompette de ſa Majeſté, & de deux autres Trompettes, le Mardy 10. de Ianuier 1673. & ledit iour affiché. Signé, CANTO.

Autre

Autre Declaration de Sa Majesté en faueur de la Troupe du Roy, Pour son établissement dans la rue Mazarine.

DE PAR LA ROY.

Et Monsieur le Preuost de Paris, ou Monsieur le Lieutenant de Police.

IL est permis, Oüy sur ce le Procureur du Roy, & suiuant les Ordres de Sa Majesté, A la Troupe des Comediens du Roy, qui estoit cy-deuant au Palais Royal, De s'establir, & de continuer à donner au Public des Comedies & autres Diuertissemens hônestes dans le

le Ieu de Paulme situé dans la ruë de Seine au Faux-bourg S. Germain, ayant issuë dans ladite ruë, & dans celle des Fossez de Nesle, vis-à-vis la ruë de Guenegaud; Et à cette fin d'y faire transporter les Loges, Theâtres, Decorations & autres Ouurages estans dans la Salle dudit Palais Royal, appartenant à ladite Troupe; Comme aussi de faire afficher aux coins des Ruës & Carrefours de cette Ville & Fauxbourgs, pour seruir d'auertissement des Iours & Sujets des Representation. Deffenses sont faites à tous Vagabons & gens sans aveu, mesmes à tous Soldats & autres personnes de quelque qualité & condition qu'elles soient, de s'atrouper & de s'assembler au deuant & és enuirons

enuirons du lieu où lefdites Comedies & Diuertiffemens honneftes feront reprefentez; d'y porter aucṽes Armes à feu, de faire effort pour y entrer, d'y tirer l'efpée, & de cõmettre aucune autre violence, ou d'exciter aucun trouble, foit au dedans ou au dehors, à peine de la Vie, & d'eftre procedé extraordinairement contr'eux, comme Perturbateurs de la feureté & de la tranquillité publique: Comme auffi deffenfes, font faites à tous Pages & Laquais de s'y attrouper, ny faire aucun bruit ny defordre, à peine de punition exemplaire, & de deux cens liures d'amende, au profit de l'Hofpital general, dont les Maiftres demeureront refponfables & ciuilement tenus des defordres qui auront
esté

esté faits ou causez par lesdits Pages & Laquais; & en cas de côtrauention, il est enjoint aux Commissaires du Quartier de se transporter sur les Lieux, & aux Bourgeois de leur prester main-forte, mesmes de nous informer sur le champ desdits desordres, afin qu'il y soit aussi dés l'instant pourueu; & que ceux qui s'en trouueront estre les autheurs ou complices, de quelque qualité & condition qu'ils soient, puissent estre saisis & arrestez, & leur procez fait & parfait selon la rigueur des Ordonnances: Deffenses sont pareillement faites à la Troupe des Comediens du Quartier du Marais, de continuer à donner au Public des Comedies, soit dans ledit Quartier, ou autre de cette Ville & Faux-bourgs de

de Paris; Et afin qu'il n'en foit pretendu cause d'ignorance, fera la presente Ordonnance affichée aux portes & principales entrées, tant dudit lieu de Paulme audit Faux-bourg S. Germain, qu'autres endroits accoustumez de ladite Ville & Faux bourgs, & executée nonobstant oppositions ou appellations quelconques, & sans prejudice d'icelles. FAIT & ordonné par Messire Gabriel Nicolas de la Reynie, Conseiller du Roy en ses Conseils d'Estat & Privé, Maistre des Requestes ordinaire de son Hostel, & Lieutenant de Police de la Ville, Prevosté & Vicomté de Paris, le Vendredy vingt-troisiéme Iuin mil six cens soixante-treize.

Signé, DE LA REYNIE.
DE RYANTZ. SAGOT, Greffier.

TROISIEME.

Suite
DES ORATEVRS
Des Theâtres de Paris, contenue

Dans vne lettre de l'Autheur à vne personne de qualité, pour Réponce

Aux remarques qu'elle luy a enuoyées sur le Theâtre François.

MONSIEVR,

Ie me suis pris trop tard à exposer cet ouurage à vôtre censure, & ie ne deuois pas attendre à vous l'enuoyer que la derniere feuille fust soûs la presse.

presse. Comme vous aimez passionnement la Comedie, parceque vous la connoissez parfaitement, vous m'auriez fourni de bonnes armes pour la defendre contre ceux qui l'attaquent auec si peu de justice, & auriez rempli d'excellentes remarques toutes les marges de mon manuscrit. Celles dont vous acompagnez la lettre que vous m'auez fait l'honneur de m'écrire, sont tres-justes & solides, & sans remettre à vne seconde edition le plaisir qu'en peut tirer le Public, j'aime mieux les placer icy comme hors d'œuures, & mon ouurage sembloit me demander cette belle conclusion.

J'auoüe, Monsieur, que ie pouuois ajoûter en faueur de
la

la Comedie & des Autheurs ce que vous auez tres judicieusement obserué, & qu'il me souuient auec vous d'auoir leu dans vn de nos Critiques modernes qui a écrit la vie des Poëtes Grecs, Qu'vn des Peres de l'Eglise pour se delasser de se ses serieuses ocupations ne faisoit point de scrupule de passer quelques heures à la lecture de Plaute, ce qu'il témoigne luy même dans vne lettre qu'il ecrit à vne Dame ; & qu'vn autre tenoit Aristophane soûs le cheuet de son lit, parcequ'auec ceux qui ont quelque sentiment de l'esprit Attique, & qui sçauent ce que c'est que le beau Grec, il reconnoissoit que c'est de ce seul Poëte que ces deux

choses

choses se peuuent apprendre. Nous sçauons tous que ces deux Grans Hommes, l'vn Cardinal, qui a eclairé de sa sainte vie & de son sçauoir l'Eglise Latine; l'autre Patriarche, qui ne s'est pas rendu moins celebre dans l'Eglise Greque, auoient hautement renoncé à toutes les vanitez du siecle, aux pompes & aux spectacles publics: mais enfin, comme vous le remarquez bien à propos, ils estimoient l'inuention & le style de ces Poëtes Comiques, & les lisant auec vn esprit fort detaché des pensées de la Terre, il ne s'en peut rien conclurre au desauantage de leur pieté. Toutes choses sont saines à vn corps bien sain, & à vn corps mal conditionné

les

TROISIEME. 269
les meilleures viandes se tournent en mauvaise nourriture. J'avoüe aussi que j'ay passé trop legerement sur les honneurs qui ont esté rendus aux fameux Poëtes par toutes les Nations, & dans tous les siecles. J'aurois pû dire que le même Aristophane duquel ie viens de parler, le plus hardi dans ses railleries de tous les Comiques de l'Antiquité, & qui joüa publiquement tous les principaux d'Athenes, sans épargner ny Cleon, ny Demosthene, ny Alcibiade, fut par vn decret public honoré d'vn chapeau fait d'vne branche de l'Oliuier sacré qui estoit en la citadelle de cette Ville; que cette gloire qu'il merita fut vne marque éclatante de la recon-
noissance

noissance des Atheniens, qui luy sceûrent bon gré du soin & de l'affection qu'il auoit pour la liberté de la Republique; ce qui paroist dans toutes ses Comedies, où il leur donne des conseils tres salutaires, en leur reprochant leurs fautes, & les exhortant à leur deuoir. J'aurois pû remarquer qu'en disant des veritez fâcheuses il ne laissoit pas de plaire, qu'en blessant il obligeoit, & que l'on receuoit ses railleries de la méme façon qu'on reçoit les douceurs & les loüanges des autres; Qu'on couroit auec chaleur à ses Comedies, & qu'on les donnoit au Public dans le plus grand feu de la guerre du Peloponnese. Que n'aurois je pas eu aussi à dire des

deux

deux fameux Tragiques de son temps, de Sophocle & d'Euripide, dont la gloire a passé dans tous les siecles, le dernier ayant eu l'honneur d'estre logé dans le Palais d'Archelaus Roy de Macedoine, qui luy fit mille caresses, & porta toute sa Cour à auoir beaucoup d'estime pour luy? En general, & les Poëtes qui n'ont trauaillé que pour le Theâtre, & ceux qui se sont deuoüez au Poëme Epique, ou aux Odes, ou aux Elegies, ont esté cheris & fauorisez de tous les Princes; & c'est dequoy, Monsieur, vous me dites que j'aurois pû aporter plusieur exemples. Vous me marquez entre autres, qu'Alexandre qui faisoit estime des Lettres, ne trouua rien qui fust
digne

digne d'estre enfermé dans vn petit coffre de pierreries, deuenu le fruit de sa victoire apres la defaite de Darius, que l'Iliade de l'incomparable Homere; & que si Thebes ne fut pas rasée apres auoir soûtenu long-temps l'effort de ses armes victorieuses, elle dût sa conseruation à la naissance qu'elle auoit donnée au Poëte Pindare, dont le souuenir estoit si cher à ce puissant Roy, qu'en faueur d'vn homme mort il fit grace à plus de cent mille qui craignoient qu'on ne leur ostast la vie. Vous auriez aussi souhaité que j'eusse parlé de Scipion qui merita le surnom d'Africain par la prise de Carthage, & qui cherissoit si tendrement le Poëte Ennius, qu'il fit placer

son

son portrait dans son tombeau, pour laisser des marques de l'estime qu'il auoit euë pour luy pendant sa vie. Mais sans chercher si loin des exemples fauorables aux Poëtes, j'ay crû, Monsieur, qu'il suffisoit de produire celuy du plus grand Monarque qu'ayt iamais eu l'Vniuers, & qui s'est fait distinguer de tous les autres Souuerains que nous voyons aujourd'huy regner, non seulement par la gloire éclante des ses conquestes & par la force admirable d'vn Genie que n'ont point eu ses Ayeux, mais aussi par vn soin particulier qu'il a pris de faire cultiuer les belles lettres en France, & de donner de l'émulation aux Sçauans en les honorant de ses bien faits. Nos
fameux

fameux Poëtes s'en sont ressentis, & il n'y a personne qui ne sçache, de quelle glorieuse maniere il a plû à Sa Majesté de donner des marques de son estime à un Pierre Corneille le Sophocle François, qui de méme que le Sophocle Grec a passé de beaucoup par la force de ses vers Eschyle & Euripide, & tous les Tragiques qui les ont suiuis.

Sola Sophocleo sunt Carmina digna cothurno.

D'ailleurs, Monsieur, vous vous plaignez de mon trop de delicatesse, & vous soûtenez que ie ne puis auoir de bonnes raisons pour me dispenser de donner la suite des Orateurs des Theâtres de Paris, ce qui rend, selon vous, mon ouurage defectueux. Que puisque j'ay esté si auant dans le détail des choses, & qu'en

representant la face d'vn Estat Republicain j'ay donné vne liste exacte de ses Officiers, ie ne deuois pas oublier celle de ses Orateurs Illustres que l'on a souuent écoutez auec plaisir. Vous ájoutez que les belles modes deuroient toûjours durer, & que le Comedien qui annonce ne fait plus aujourd'huy de ces beaux discours aux Auditeurs, parce que cela luy coûteroit peut être quelque étude, & qu'on recherche ses aises plus que jamais. Ie suis persuadé, Monsieur, qu'en toutes choses vous n'auez que des sentimens tres justes, & quand il n'y auroit que le respect que ie vous dois, & le pouuoir absolu que vous auez toûjours eu sur moy, c'en est assez pour

M 6 m'obli

m'obliger de vous obeïr & de satisfaire à ce dernier article que vous me marquez.

Ie vous diray donc, Monsieur, selon la connoissance que j'en puis auoir, que la Troupe Royale a eu de suite deux Illustres Orateurs, Bellerose & Floridor, qui ont esté tout ensemble de parfaits Comediens. Quand ils venoient annoncer, tout l'Auditoire prestoit vn tres grand silence, & leur compliment court & bien tourné estoit écouté auec autant de plaisir qu'en auoir donné la Comedie. Ils produisoient chaque iour quelque trait nouueau qui reueilloit l'Auditeur, & marquoit la fecondité de leur esprit, & j'ay parlé au troisiéme Liure des belles qualitez de ces deux
Illustres,

Illustres. Hauteroche a succedé au dernier, ses camarades qui y ont le méme droit, le voulant bien de la sorte, & il s'aquite dignement de cet employ. Il a beaucoup d'étude & beaucoup d'esprit, il écrit bien en prose & en vers, & a produit plusieurs pieces de Theâtre, & d'autres ouurages qui luy ont aquis de la reputation.

Quatre Illustres Orateurs ont paru de suite dans la Troupe du Marais, Mondory, Dorgemont, Floridor & la Roque. Mondory l'vn des plus habiles Comediens de son temps mourut de trop d'ardeur qu'il áportoit à s'aquiter de son rôle. Dorgemont luy succeda, qui estoit bien fait, & tres capable dans sa profession, qui parloit

parloit bien & de bonne grace, & dont l'on eſtoit fort ſatisfait. Floridor le ſuiuit & entra en 1643. dans la Troupe Royale, où il parut auec éclat, & tel que ie l'ay depeint. La Roque remplit ſa place en la charge d'Orateur, qu'il a exercée vingt ſept ans de ſuite, & l'on peut dire ſans fâcher perſonne, qu'il a ſoûtenu le Theâtre du Marais juſqu'à la fin par ſa bonne conduite & par ſa brauoure, ayant donné de belles marques de l'vne & de l'autre dans des temps difficiles, où la Troupe a couru de grands dangers. Comme il eſt connu du Roy qui luy a fait des graces particulieres, & que ſes bonnes qualitez luy ont aquis de l'eſtime à la Cour & à la Ville,
il

il s'est serui auec joye de ces auantages, pour le bien commun du Corps, qui luy abandonnoit la conduite des affaires; & comme il est genereux, l'interest public là toûjours emporté en luy sur son interest particulier. Auant les defences étroites du Roy à toutes sortes de personnes d'entrer à la Comedie sans payer, il arriuoit souuent de grandes quelles aux portes, & jusques dans le Parterre; & en quelques rencontres il y a eu des portiers tuez, & de ceux aussi qui excitoient le tumulte. La Roque pour apaiser ces desordres & maintenir les Comediens & les Auditeurs dans le repos s'est exposé à diuers perils, & attiré de tres mechantes affaires sans en craindre

craindre le succez; montran[t]
autant d'adresse & d'espri[t]
qu'il a toûjours fait parêtre
de cœur pour l'assoupissement
de ces tumultes. Il s'est fait
craindre des faux braues, &
estimer de ceux qui étoient
braues veritablement, suiuan[t]
en cela les pas de ses freres,
qui auroient passé pour des
Illustres, s'ils auoient eu d'Il-
lustres employs. Il a essuyé de
la sorte cent fatigues en fa-
ueur de la Troupe qu'il ai-
moit, & quand il ne luy au-
roit esté vtile qu'en ces deux
articles de sa conduite & de
son courage, il y en auroit eu
assez pour le faire considerer
comme le membre le plus
vtile du Corps. Mais il l'estoit
encore en toutes les autres
choses; & vniuersellement il
s'estoit

s'estoit rendu tres necessaire à la Troupe du Marais. Comme il a tres bonne mine & qu'il parle bien, il s'aquitoit de l'annonce auec grand plaisir de l'Auditeur, & si l'on ne peut pas dire qu'il s'áquitteroit d'vn rôle auec le méme succez, on doit áuoüer d'ailleurs qu'il sçait admirablement comme il faut s'en demesler, & que plusieurs des meilleurs Comediens de Paris ont receu de luy des seruices considerables par les vtiles conseils qu'il leur a donnez dans leur profession. Il n'y a aussi personne à la Comedie qui juge mieux que luy du merite d'vne piece, ny qui en puisse plus seurement preuoir le succez; ce qui est vn grand article, pour ne pas

tomber

tomber dans le malheur de produire vn ouurage qui fust rebuté. Ie parle de la Roque comme d'vne personne que tout le monde sçait auoir esté vn tres ferme apuy du Theâtre du Marais, d'où il a passé depuis six mois auec plusieurs de ses camarades dans la Troupe du Roy, qui se trouuera toûjours bien de ses bons auis.

La Troupe du Palais-Royal a eu pour son premier Orateur l'Illustre Moliere, qui six ans auant sa mort fut bien aise de se decharger de cét employ; & pria la Grange de remplir sa place. Celuy-cy s'en est toûjours aquité tres dignement jusqu'à la rupture entiere de la Troupe du Palais Royal, & il continüe de l'exercer

TROISIEME. 283
l'exercer auec grande satisfaction des Auditeurs dans la nouuelle Troupe du Roy. Quoy que sa taille ne passe guere la mediocre, c'est vne taille bien prise, vn air libre & degagé, & sans l'ouïr parler, sa personne plaist beaucoup. Il passe auec justice pour tres bon Acteur, soit pour le serieux, soit pour le comique, & il n'y a point de rôle qu'il n'execute tres bien. Comme il a beaucoup de feu, & de cette honneste hardiesse necessaire à l'Orateur, il y a du plaisir à l'écouter quand il vient faire le compliment; & celuy dont il sceut regaler l'assemblée à l'ouuerture du Theâtre de la Troupe du Roy, estoit dans la derniere justesse. Ce qu'il auoit bien

imaginé

imaginé fut prononcé auec vne merueilleuse grace, & ie ne puis enfin dire de luy que ce que i'entends dire a tout le monde, qu'il est tres poli & dans ses discours & dans toutes ses actions. Mais il n'a pas seulement succedé à Moliere dans la fonction d'Orateur, il luy a succedé aussi dans le soin & le zele qu'il auoit pour les interests communs, & pour toutes les affaires de la Troupe, ayant tout ensemble de l'intelligence & du credit. Ie crois, Monsieur, auoir satisfait à ce que vous souhaitez de moy par vôtre lettre, & ie vous supplie de croire que ie seray toute ma vie auec beaucoup de respect, vôtre, &c.

Texte détérioré
Marge(s) coupée(s)

www.ingramcontent.com/pod-product-compliance
Lightning Source LLC
Chambersburg PA
CBHW071622220526
45469CB00002B/444